U0023729

An Introduction to Gambling and
Gaming Entertainment

博弈活動概論

楊知義、賴宏昇◎著

序

　　本書主筆楊知義教授於1988年進入銘傳女子商業專科學校觀光事業科擔任教職，當年應學生要求為學會的學刊撰寫一篇有關「博弈業」的文章，自此與台灣的「觀光與博弈」有了不解之緣，2005年秋天在全台大專院校中首開「博弈活動概論」課程，為夙行保守的學校開創了全國第一的紀錄，之後於2006年賴宏昇教授亦跟進開設「博弈管理」課程，至今十五個年頭過去了，銘傳大學觀光休閒餐旅與博弈課程專業、卓越及國際化程度仍冠於全國。

　　遺憾的是，亞洲博弈業的最後一塊拼圖已由日本首相安倍晉三在「安倍經濟學」的實踐下完成了，自此台灣的觀光事業將在2021年開始進入黑暗期，個人為此雖惆悵但未死心，願與曾授「博弈管理」課程的輔仁大學餐旅管理學系賴宏昇教授相持繼續努力，乃有此出版《博弈活動概論》一書共同之舉，希望能有助台灣年輕莘莘學子透過課堂專業講授學得一技之長，而便於就業。

　　本書得以出版，感謝好友鄭建瑋與方彥博教授的鼓勵，有了他們的協助使諸事平安順利。

賴宏昇、楊知義

謹識於新北市

2020/01/01

目　錄

導　讀

　　「賭博」、「博彩」、「博弈」是華人世界不同地區常用的詞彙，指的都是同樣的遊戲活動，只是「博弈」、「博彩」比「賭博」更顯得中性與婉轉些。

　　「吃喝嫖賭」、「遊手好閒」與「不學無術」三個成語用詞常被劃上等號，事實上這是儒家「士農工商」傳統思維的門戶之見，因為從遊戲本質上來說，博弈只是一門普通生意。如果同學們知道「日不落帝國」的肇基竟然始於樂透彩券的發行，就會對流行於全球國家社會的彩券博弈活動與產業興盛的現象恍然大悟了。

　　抱持著正面心態學習是個人成長的第一步，從認識博弈遊戲活動的類型與類別進而知道博弈產業的全球總體與地區個體的規模，到熟悉與瞭解產值超過博弈業總額1/2的彩券與電子遊藝業，同學們就已經是產業趨勢專家了。

　　博弈娛樂場的經營管理是知識密集的專業，開創此事業有邏輯的規劃程序，從可行性研究到事業營運計畫書撰寫都是開幕前的必要工作，盛大開幕營運後的市場行銷與人力資源運用亦是重點業務，這些則是接續的學習內容。

　　基礎技術性知識需要在實做中學習，親自體驗博弈娛樂場大廳內各種類型的桌上遊戲活動，包括遊戲規則及莊家操作內容也是同學們在實務課程演練的分組學習重點。實務手冊中遊戲規則的專有名詞及演練操作時與閒家互動的身體語言之表達也是需要注意的部分。

　　經過自身的體驗，大家會瞭解，為什麼有人沉迷其中難以自拔。如果我們知道博弈遊戲只是很有吸引力的娛樂活動與經濟事業，就像購買樂透彩券時，我們不會奢望一定中大獎而孤注一擲，如此學習的知識才會有效發揮力量。

第一篇
緒　論

　　本篇緒論共分兩章，主要在介紹全球的博弈娛樂活動種類與產業發展概況，目的在讓同學們認識與知道存在於現今社會各式各樣的博弈娛樂活動及熟悉與瞭解對國家與地方經濟貢獻極大的博弈娛樂產業的發展現況，閱讀如此具有深度及廣度的知識，有助於同學個人對期待職場專業領域的選擇與投入做最佳的規劃。分別說明如次：

　　第一章〈博弈活動介紹〉。整體內容中將現代社會的博弈遊戲活動，包括社經娛樂的「賽馬／狗／鴿博弈」、政府籌款的「樂透彩票」、民間消遣的「撲克牌／麻將博弈」、慈善機構的募款用「文賭遊戲」、街坊市集的營利「電玩遊戲與賓果遊戲」、機率性運動投注與博弈娛樂場遊戲等類型活動逐一做了詳細的說明，尤其是娛樂場大廳內桌上型與「網際網路」之「線上型博弈遊戲」的部分。

　　第二章〈博弈產業介紹〉。分層敘述的內容包括全球博弈業的範圍及類別，地區的歐洲、美國、加拿大與澳洲西方世界國家、東方的亞洲各國，以及個別的博弈勝地，尤其是老牌的南韓（南朝鮮）與中國澳門特別行政區及新興的新加坡與台灣博弈業的發展歷史沿革、現況及營運管理。

Chapter **1**

博弈活動介紹

學習重點

· 知道現代社會中各式各樣的博弈活動

· 認識現代博弈娛樂場大廳內提供之設施及博弈活動

· 熟悉網際網路線上博弈遊戲之項目與種類

· 瞭解網際網路線上博弈遊戲之營運作業方式

🎯 第一節　博弈活動的由來

　　希臘神話故事中，宇宙統治者泰坦（Titans Cronus）的三個兒子宙斯（Zeus）、波塞頓（Poseidon）❶及黑帝斯（Hades）❷說好以擲骰子決定將宇宙分治，即天界（upper world）、海洋及冥界（underworld）的統治權，結果最贏的是宙斯，當了天神之王，最輸的是黑帝斯，成了冥界之王。

　　人類的賭博活動有著相當悠久的歷史，考古學家在美索不達米亞（兩河流域）和古波斯的廢墟中發現了骰子和其他遊戲工具，顯示在公元3000多年以前，博弈在古希臘和古波斯就很盛行，古羅馬帝國時已有骰子遊戲，古希臘人對兩輪戰車競速（chariot racing）的結果下注打賭，羅馬人甚至在生活上執行「麵包與校場競技」（bread and circuses）❸的政策，埃及古都「底比斯」城（瀕臨尼羅河）的海中曾打撈出一套象牙製造的骰子。

　　在歷代中國出土文物中，發現公元前2300年的古代博弈文化遺物（周朝時期就出現骰子），早在先秦時期（公元前21世紀至公元前221年）就有博弈的記載，當時出現的博弈活動有陸博❹、弈棋、蹴鞠❺等。

　　博弈產業由各種形式的博弈遊戲活動所構成，包括娛樂場（casinos）裡的桌台型遊戲和吃角子老虎機遊戲，存在於現代社會的彩券（票）、賽鴿、馬或犬、賽車或快艇、體育運動博弈、賓果遊戲，以及在一般街市擺放供幼兒撥打的彈珠機台、電玩遊戲機台（如美國機場擺的吃角子老虎機、超市擺的電動遊戲機台等）與在日本成為國粹的小鋼珠店（pachinko parlors）提供的柏青哥或柏青嫂機台遊戲等都是。

　　人類博弈遊戲活動及產業之發展的歷史已有約五千年，重要紀事包括遊戲活動骰子、撲克牌、輪盤與吃角子老虎機的問世及博弈產業之

酒館賭場、賓果俱樂部、發財車攬客、女性發牌員出現與各類型升級版博弈娛樂場的開幕，至今更是成為各國經濟發展要角「整合型渡假村」（Integrated Resorts）引領風潮的推手（**表1-1**）。

表1-1　博弈之發展歷史

2800BC	中國史書第一次明文記載「博弈活動」
1360AD	法國人發明撲克牌卡
1765	輪盤遊戲入世
1827	Jack Davis成為美國第一間賭場經營者（路易西安那州）
1895	Charles Fey發明吃角子老虎機
1937	Bill Harrah在美國加州雷諾市開始他的第一間賓果遊戲俱樂部（Bingo Parlor）
1961	第一部賭城發財車（junket）之旅開始作業
1964	Bally 開發第一台電子機械式吃角子老虎機
1971	女性解禁可以擔任賭場發牌員（dealer）
1978	美國紐澤西州第一間賭場開始營運
1988～1993	美國印地安保留地及密西西比渡輪賭場陸續合法化
1994～1996	加拿大的安大略及魁北克省賭場陸續開始營運
1998	「紐約紐約」賭場（New York, New York）在美國內華達州拉斯維加斯開幕
2010	新加坡聖淘沙島名勝世界（Resorts World Sentosa）開幕營運

資料來源：作者自行整理。

◎ 第二節　現代社會的博弈活動

一、賽馬／狗（場）博弈活動（horse and dog track racing）

賽馬（horse racing）在人類社會存在已久，羅馬帝國時代的兩輪戰車比賽是更早的例子，賽馬和賽狗之間有很多相似之處，澳大利亞、愛爾蘭、澳門、墨西哥、西班牙、英國和美國，賽狗運動是博弈業的一部分，類似於賽馬活動。

在賽馬／狗場銷售窗口下單購票或打電話以短期信用[6]下注。賭注的賠率（1賠5或1賠2）視下注賽馬／狗之總金額（熱門或冷門）而定，是常變動的，若賠率變動會即時公告讓投注者在下注前知道，故莊家永遠是收手續費（抽頭[7]）的贏家。在歐美國家，這類競速遊戲尚包括比賽重型機車或汽車活動，常在電視體育活動節目實況轉播中出現，在台灣及日本民間則有賽鴿或賽快艇等博弈遊戲活動[8]（圖1-1、圖1-2）。

二、樂透彩票（lotteries）

易於購買、價格低廉、玩法簡單及中獎率低是樂透遊戲的特色。樂透彩券又分挑選號碼，短時間立即（賓果賓果遊戲）或定期開彩搖獎的電腦型彩券及立即（刮刮）樂兩類（圖1-3）。

圖1-1　賽馬與賽狗博弈遊戲活動

圖1-2　賽鴿博弈活動

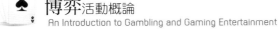

圖1-3　樂透彩券活動

三、牌場／麻將場（card rooms）

　　提供場地供客人玩牌：如撲克牌的盤式橋牌（rubber bridge）、打百分、比13支（羅宋／打槍）、接龍（排7）、步步高陞（大老2／鬥地主）甚或是撿紅點（湊10點或配對得分，但只計紅心與方塊的牌張分數）。業主只負責提供場地，提供博弈工具及簡式餐飲，並不與客人對賭，但有時會幫忙「湊角」，營業收入主要來自於「抽頭」（油水）。

　　東方國家如中國香港行政特區有類似的「麻雀場」，替客人湊桌（牌腳）打麻將，在日本鬧區的街市上也有商業經營的麻將場提供客人自行或湊桌打麻將[9]。

四、慈善機構辦的「文賭遊戲」（charitable games）

宗教團體或非營利組織慈善募款活動經常採用抽獎（raffles）、賓果（bingo）或維加斯之夜（Vegas night）等遊戲達到籌募善款目的，銘傳大學觀光學院餐旅管理學系之教學旅館曾於數年前某次聖誕夜舉辦過維加斯之夜[⑩]娛樂活動。

台灣地區之富豪參與的俱樂部，如銀行家俱樂部（Bankers' Clubs）、扶輪社（Rotary Clubs）、獅子會（Lions Clubs）或青商會（Junior Chamber）等非營利社團在召開會議後亦經常為會員舉辦類似博弈活動，兼具怡情小賭之娛樂與慈善募款之公益性質（**圖1-4**）。

五、電玩／拉霸遊戲場（slot/ video operations）

營業項目只有擺設吃角子老虎單人遊戲機台，這些機台多數為台灣

圖1-4　慈善機構募款餐會後舉辦的文賭遊戲

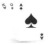
電子業,例如:鈊象科技(3293)、伍豐(8076)科技及泰偉(3064)電子公司所製造,及購買或租放進口的大型電子博弈多人遊戲機台(多數為日本世嘉遊戲公司SEGA製造)。

　　台灣地區擺設電動玩具之連鎖遊戲場在其店內另劃設有成人娛樂區擺置博弈類型電子遊戲機(如開設在桃園市區遠東百貨內之「湯姆熊」歡樂世界、統領百貨內之「紅帽象」親子樂園及南崁區台茂購物中心內之「百歡集」電子遊戲場等均是如此配置)及裝設號稱為直立式彈珠台的日本小鋼珠店之柏青哥(Pachingo)、柏青嫂(Pachinslot)機台的遊戲場均屬此類(**圖1-5**)。

六、賓果遊戲場(bingo parlors)

　　提供客人玩賓果遊戲之場所/遊樂區,國外之休閒農場、酒莊(winery)或渡假村在餐飲接待區常提供此活動以娛樂賓客並達到促銷自

圖1-5　電子遊戲機台遊藝場

製商品之目的。

　　台灣地區之賓果遊戲餐廳屬此類，在中西方情人節、感恩節、聖誕節及除夕與新年節慶日常會加碼（提高入場費及獎金獎品內容）演出，此娛樂部分營收有時甚至高於其餐飲核心之區塊所得，但不適合吾人購買參與娛樂[11]（圖1-6）。

七、其他機率性運動競技

　　以職業球賽聯盟，如美國職棒（MLB）、職業籃球（NBA）、高爾夫球（PGA）、曲棍球（NHL）或美式足球（NFL）比賽結果為標的所發行之運動彩券，台灣之台北富邦銀行亦曾獲授權發行運動彩券，惟營運不如預期，虧損累累，甚至發生監守自盜弊端，現由在台灣股市上櫃的威剛科技公司（ADATA，台股代號3260）接手發行，當然業績亦差，惟彩券業績並非此科技公司營運主要考量。

圖1-6　賓果遊戲場設施與活動服務

　　中國大陸亦設運動彩券公司，但營業項目超級多，亦包括和中國彩券一樣發行的刮刮樂，多樣及多變的產品，因為更具「開運」暨娛樂效果，是本行業營運成功之保證。日本亦有發行以足球比賽為標的之運動彩券，對足球運動推廣及籌集經費來說，是一舉兩得之事。

　　世界拳擊、摔角協會舉辦之肌肉動作型競技，因比賽過程精彩刺激且結果難測，成為賭盤標的，常透過合法機構（賭場、外圍投注站）銷售投注，其他地區性運動競技，如泰拳、自由搏擊（free sparring）等也在某些開發中國家因博弈活動而風行。

◎ 第三節　博弈娛樂場大廳內的遊戲

一、桌上型遊戲

(一)博弈娛樂場／賭場[12]大廳——撲克區（poker）

1. 21點（Blackjack）：又稱「黑傑克」，有一些類似中式的10點半遊戲，兩者皆有補或停牌及爆掉（busted）等規則（圖1-7）。

2. 百家樂（Baccarat）：遊戲節奏快，莊家優勢較小，規則簡單，開家可享「瞇牌與叫牌」樂趣（圖1-8）。

3. 加勒比梭哈撲克（Caribbean Stud Poker）：風行於中南美洲加勒比海島嶼國家的區域性遊戲，在遊戲桌台電子化後，現成娛樂場大廳熱門遊戲（圖1-9）。

4. 德州撲克（Texas Hold'em）：一種過程中需要鬥智與唬人技巧的多玩家同時參與的博弈遊戲（圖1-10）。

5. 牌九撲克（Pai Gow Poker）：結合中式牌九（天九骨牌）與西式撲克的新興博弈遊戲（圖1-11）。

21點賭區(pit)
及桌面(6人)

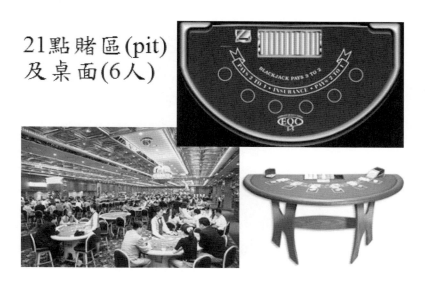

圖1-7　21點遊戲6人桌面

圖1-8　百家樂（9人小桌）

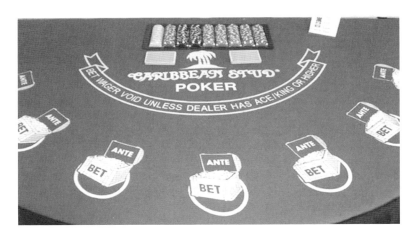

圖1-9　加勒比梭哈撲克之桌台

圖1-10　德州撲克遊戲進行發河牌（最後一輪決勝）階段

(二)輪盤（roulette）

1.法式輪盤（single zero French）：又稱歐式輪盤（European style roulette），轉盤上有標示0、1～36共37個數字格槽（圖1-12）。

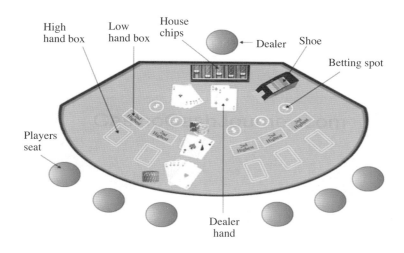

圖1-11　牌九撲克遊戲桌面

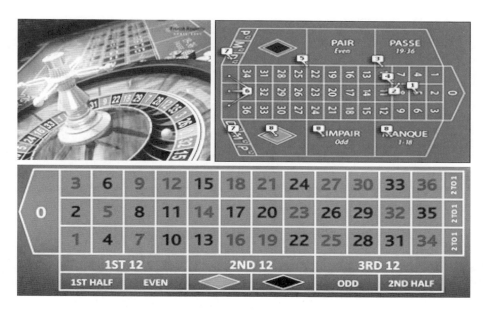

圖1-12　法式輪盤

2.美式輪盤（double zero American style roulette）：轉盤上有標示0、
00及1～36共38個數字格槽（**圖1-13**）。

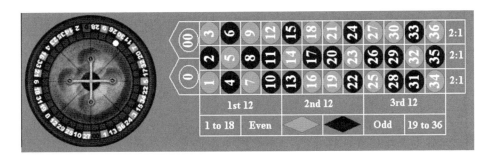

圖1-13 美式輪盤

(三)骰寶與幸運輪

1.骰寶（Sic Bo）：骰寶是由三個骰子及一個骰盅所組成的一種骰子
遊戲。遊戲的方式為下注賭骰子的落點情況。每個骰子的編號由1
～6，落點情況共有八種（八類組合）可供下注。最常見的賭注是
買骰子點數的大小（總點數為4～10稱作小，11～17為大，圍骰3、
18除外），故也常被稱為買大小（Tai-Sai）（**圖1-14**）。

2.幸運輪（Wheels of Fortune）：玩法簡單，又名 Big Six（有六種倍
數賠率可選），木製轉輪，直徑約180公分（6呎），分為九個部
分，每部分再分為六格，故共有五十四個大鐵釘分隔的格子。格子
上方有一個馬口鐵皮片，當幸運輪轉動時，會發出「叮、叮、叮、
叮」的聲音，當轉輪因摩擦力關係逐漸停下後，皮片會停在一個格
子中，格子內鈔票面額圖案即為中獎彩金。籌碼下注在印製有鈔票
圖案的桌面上（**圖1-15**）。

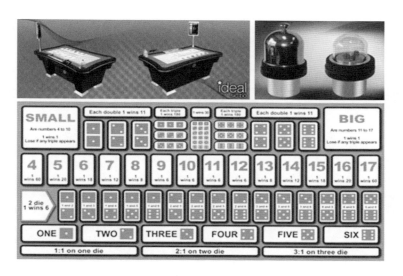

圖1-14　骰寶遊戲桌台、桌布及骰盅

圖1-15　幸運輪遊戲轉輪與下注桌台

(四)賭場大廳──花旗骰子區（craps pits）

　　花旗骰又稱雙骰子，遊戲只使用兩粒骰子，但操控桌台遊戲的莊家

倒是有四位之多，是一種速度快，玩法多樣的桌上遊戲，特色是隨時可以下注玩遊戲（**圖1-16**）。

圖1-16　花旗骰子／雙骰子遊戲區

二、電子機台遊戲

拉霸／吃角子老虎機（slot machines）：早期多為個人操作單機台，今日因為網路與電腦科技的結合，博弈娛樂場現行的吃角子老虎機多為以投幣或下注金額為基準[13]的累積大獎連線彩金的遊戲機台，使用可以儲值與兌現的晶片貴賓（會員）卡，玩家無須投幣，機台也不吐幣，大獎的開出由隨機數字產生器（RNG）決定（**圖1-17**）。

三、基諾（Keno）：80/20選號對彩遊戲

屬於博弈娛樂場全區之遊戲（arcade games），投注者在1～80個號碼

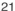
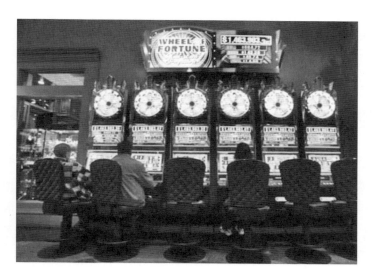

圖1-17 幸運輪連線吃角子老虎機

中任選1個至15個號碼,開彩時共搖出20個號碼對獎,獎項為設定的固定
賠率金額(**圖1-18**)。

圖1-18 基諾電動╱電子機台遊戲

◎ 第四節　網路線上博弈遊戲

一、網際網路（Internet）線上（online）虛擬博弈娛樂場

　　「網路博弈遊戲」乃透過網路進行博弈行為的統稱。目前，網路博弈遊戲的類型，包括線上撲克（online poker）、線上賓果（online bingo）、線上賭場（online casinos）、線上運動博弈（online sports betting）、行動博弈遊戲（mobile gambling）等。其中行動博弈可說是讓網路博弈功能的經濟效益發揮到最為完善的部分，實際規模，目前尚難以估計，但線上博弈的吸金效果是美國總統川普在競選演講時所提〈我們為何要與加拿大打貿易戰？〉[14]一文所建構演說內容的主因。

　　虛擬的網路博弈可提供的遊戲種類甚多，包括吃角子老虎／拉霸、骰寶、21點、百家樂、德州撲克、中式麻將與輪盤等。與實際遊戲機台不同，網路博弈遊戲的輸贏仰賴電腦「亂數運算」得出結果，用以模擬真實世界的遊戲過程。

　　除了3D動畫的遊戲畫面外，不少電子博弈遊戲業者開始打起傳統博弈遊戲的主意，很多虛擬娛樂場紛紛將機台遊戲過程以現場實境直播的方式，供玩家線上瀏覽（browse online）與下注，遊戲玩家僅需在遊戲開始前，下載遊戲的應用程式（App）並完成會員註冊與信用卡網路刷卡存款的動作，即可上網開始博弈遊戲娛樂，贏或輸錢（**圖1-19**）。

二、網際網路線上行動博弈娛樂場

　　網路博弈對電玩產業來說其實相當正面，主要是手持裝置與個人筆記型電腦（notebook）的部分，這是未來人類生活的兩個必備品，透過無

圖1-19　線上虛擬博弈娛樂場

線上網的環境來運作，在未來是很好的市場，成長力道應該相當強。透過網際網路（互聯網）線上行動娛樂場，蘋果手機（iPhone）透過網際網路線上行動娛樂場參與德州撲克遊戲，透過虛擬商鋪iStore下載遊戲應用程式（App軟體），玩家可選擇單人與多人遊戲（**圖1-20**），市場上目前還有兩大虛擬商鋪供應遊戲軟體程式，分別為谷歌遊戲（Google play）與亞馬遜公司（Amazon.com）（**圖1-21**）。硬體手機行動載具在下載應用程式軟體方面分別使用安卓（Android）及iOS兩套系統。

三、台灣的線上博弈遊戲

　　根據《時代》雜誌報導，到目前為止，大量使用網路的美國民眾依然是網路博弈的最大客戶群。台灣也不遑多讓，知名的線上博弈遊戲包括「老子有錢」（港台藝人曾志偉與林美秀聯手代言）、「錢街」（性格明星高捷代言）、「角子共玩」（藝人浩子與阿翔代言）與經營「商用

圖1-20　手遊線上博弈遊戲

圖1-21　販售博弈遊戲軟體的三大虛擬商鋪

機台」及「線上遊戲」為主軸的鈊象電子股份有限公司（IGS，台股代號3293）的「金猴爺」、「金好運」[15]等（圖1-22），博弈網站（虛擬博弈娛樂場）有九州娛樂城與星城Online[16]等（圖1-23）。

圖1-22　台灣知名的線上博弈遊戲

圖1-23　台灣製造的線上博弈遊戲（可兌換禮物或禮金）

　　台灣地區的的線上博弈遊戲多由國內軟硬體設計的電子業者研發，IP位址設在博弈合法地區，有的公司雖將遊戲伺服器（servers）設在科學園區內（如廣達電腦的華亞科學園區廠房），但透過雲端連結，一樣大賺博弈財，此就像航空公司的飛機無法直飛兩岸兩地，須經過第三地轉機一樣，只是讓設在他國的網路平台業者[17]賺取其中為數不少的附掛服務利潤。

 問題與思考

1. 為何口語慣用的「賭場」名稱，現多為「博弈娛樂場」所取代？
2. 為何台灣的賓果遊戲餐廳在節慶假日舉辦的賓果娛樂不能花錢參加？
3. 博弈娛樂場桌上型遊戲最為華人喜愛的是哪一種遊戲？
4. 為何「線上博弈遊戲」的商業市場前景看好？

註　釋

❶ 是希臘神話中的海神，宙斯的哥哥。其象徵物為「三叉戟」。

❷ 統治冥界的神，也就是冥王，宙斯與波塞頓的哥哥，母親為瑞亞，時光女神。

❸ 意思是吃喝來自於競技場比試。

❹ 博弈猶如成語中下棋遊戲。

❺ 踢球遊戲，蹴是「踢」的意思，鞠是「球」。

❻ 類似股票交易，短期內須結算交割。

❼ 油水或佣金的意思。

❽ 日本類似的合法博弈遊戲尚包括賽機車與快艇。

❾ 日本人通常不在住家打麻將，避免吵到鄰舍。

❿ 晚會的娛樂主題。

⓫ 餐廳安排員工假扮成遊戲玩家，提早喊「賓果」，主持人檢視時假裝中獎配合演出。

⓬ 早期華人社會多鄙視賭博行為，對地下經濟博弈活動之處稱作「賭場」，西風東漸，賭場負面社會觀感漸減，澳門地區咸稱之「娛樂場」。

⓭ 如以美金25分、1元或5元做等級機台的連線累積彩金，或為全賭城，或為某大區域。

⓮ 加拿大蒙特婁是美東線上博弈遊戲的入口網站，造成美國紐澤西大西洋城市場萎縮的主因，導致川普擁有的兩間博弈娛樂場陸續結束營運。

⓯ 鈊象電子原本經營街頭遊戲機，現主打明星3缺1、金猴爺和金好運娛樂城等線上遊戲。

⓰ 由台中市西屯區的網銀（WANIN）國際股份有限公司經營。

⓱ 美國東北部的虛擬博弈遊戲平台設在加拿大原住民區，分享了大西洋城的博弈市場。

Chapter 2

博弈產業介紹

學習重點

· 認識全球博弈產業之範圍及內容

· 知道西方世界的國家博弈業之發展概況

· 熟悉亞洲各國與新興地區博弈業之發展概況

· 瞭解台灣博弈業之發展歷史與未來前景

◎ 第一節　全球博弈產業概觀

　　20世紀初期，全球擁有合法博弈娛樂場（casinos）❶的國家寥寥無幾，但自1970年代開始，因交通發達、經濟繁榮，博弈業開始迅速發展。時至1993年全球有86個國家擁有1,478間合法博弈娛樂場。

　　博弈活動在越來越多的國家興起，目前全球已有136個國家或地區設立博弈娛樂場，博弈業的規模，一半來自博弈娛樂場經營管理，一半來自樂透彩券的銷售，所以有的華人地區稱博弈業為博彩業。

　　在全球五大洲中，美洲的36個國家全都開放設置博弈娛樂場，比率達100％，歐洲共有51個獨立國家中有49個國家有博弈娛樂場，比率為96％，1993年歐美兩洲博弈娛樂場數就有1,138間，占全球總數77％❷，亞洲只有23個國家或地區擁有合法博弈娛樂場，所占比率最少。

　　博弈業出現於17、18世紀的歐洲大陸，是為了迎合貴族的娛樂休閒活動，最早的合法博弈娛樂場也是設立於歐洲，歷經時代演變，賭博由遊戲轉變成為一種商業活動，成了社會體制下的一環。

　　21世紀博弈娛樂場與旅遊業整合成賭場渡假村或渡假勝地，內容包括彩券、運動休閒、主題樂園、飯店、購物、會展與餐飲娛樂業等，周邊產業的群聚（集）效應，吸引了更多的遊客到訪。

一、世界博弈產業的八大賭城（2016年）

　　按照2016年博弈產業的規模統計資料排序，世界前八大賭城（casino cities）分別為：

　　1.中國澳門（Macau, China）❸。
　　2.美國拉斯維加斯（Las Vegas, USA）。

3.美國大西洋城（Atlantic City, USA）。

4.歐洲摩納哥之蒙地卡羅（Monte Carlo, Monaco）。

5.英國倫敦（London, England）。

6.新加坡（Singapore）❹。

7.美國洛杉磯（Los Angeles, USA）。

8.法國巴黎（Paris, France）。

二、世界前八大博弈娛樂場（casinos）

按照建築物樓地板面積的大小排序，世界前八大實體博弈娛樂場分別為：

1.澳門威尼斯人（The Venetian, Macau, China）。

2.澳門新濠天地（City of Dreams Resort, Macau, China）。

3.美國康乃狄克州快活林（Foxwoods Resort Casino Ledyard, Conn. USA）。

4.澳門十六浦索菲特（Casino Ponte 16, Macau, China）❺。

5.南非里約（Rio Casino Resort Klerksdorp, South Africa）。

6.澳門米高梅金殿（MGM Grand, Macau, China）。

7.澳門金沙（Sands, Macau, China）。

8.美國拉斯維加斯米高梅金殿（MGM Grand, Las Vegas, USA）。

三、世界四大頂級網路虛擬博弈娛樂場

網路虛擬博弈娛樂場是現代社會最大的經濟活動之一，其行動營業場所幾乎無所不在，商家在科學園區設立伺服器廠房後透過網路以行動支付（含信用卡）與玩家交易，本薄利厚，許多實體博弈場均難以匹敵，加

拿大、新加坡兩國更是設立博弈遊戲商入口管制平台，以提供公平遊戲之名攫取暴利。世界四大頂級網路虛擬娛樂場（Top 4 online casinos）（圖2-1）依序為：

 1.大獎賞城（Jackpot City）娛樂場。

 2.搖獎宮殿（Spin Palace）娛樂場。

 3.紅寶石幸運（Ruby Fortune）娛樂場。

 4.888娛樂場。

四、博弈娛樂場的經營模式

全球博弈娛樂場六種經營模式，分述如下：

1.複合式渡假博弈娛樂場（destination integrated resort casinos）（圖2-2）。

圖2-1　四大頂級網路虛擬娛樂場

圖2-2　複合式渡假博弈娛樂場（澳門銀河）

2.休閒娛樂型博弈娛樂場（Limited Offering Destination Casinos）（圖
　2-3）。

3.城市或城郊博弈娛樂場（Urban or Suburban Casinos）（圖2-4）。

圖2-3　渡假勝地休閒娛樂型博弈娛樂場

圖2-4　城市或城郊博弈娛樂場

4.酒吧或吃角子老虎機博弈夜店（gaming saloons and slot arcades）（圖2-5）。

5.便利型博弈遊戲商店（convenience gaming locations）（圖2-6）

6.網路虛擬型博弈娛樂場（Internet virtual casinos）（圖2-7）。

圖2-5　老虎機博弈酒吧或夜店

圖2-6　街頭便利型博弈遊戲商店

圖2-7　網路虛擬型博弈娛樂場

◎ 第二節　歐洲的博弈產業

　　歐洲現有51個獨立邦國，俄羅斯最大（37% of total continent area），梵諦岡（Vatican City）最小，其中有49個國家允許設立博弈娛樂場（2016）。

　　北歐瑞典（Sweden）共有4間博弈娛樂場，分別位於斯德哥爾摩（Stockholm）、哥特堡（Gothenburg）、馬爾默（Malmö）與松茲瓦爾（Sundsvall）。2001年6月30日瑞典第一家博弈娛樂場「柯思博爾」（Casino Cosmopol）就開在松茲瓦爾。挪威的郵輪上娛樂場與線上娛樂場非常有名，僅僅線上博弈娛樂場（Online Casinos in Norway）就有191間（圖2-8）。

　　東歐有16個國家共有481間博弈娛樂場。西歐有22個國家共有611間博弈娛樂場，4,696張博弈桌台，55,960台吃角子機。中、南、北歐共有11個國家允許合法設立博弈娛樂場（圖2-9）。

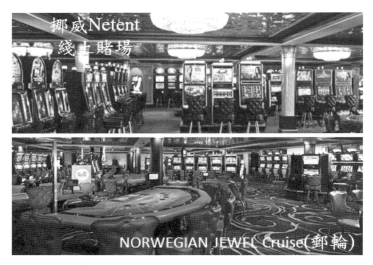

圖2-8　挪威的郵輪上娛樂場與線上娛樂場非常有名

圖2-9　南歐葡萄牙的埃斯托利爾博弈娛樂場

◎ 第三節　澳洲的博弈產業

澳洲是全球第六大的國家，土地面積約770萬平方公里。人口少，全國人口約為2,522萬，多集中於城市區，現有21家博弈娛樂場，因為市場區位關係，多位於16個城市或郊區，共有2,017個博弈桌台與20,778台吃角子老虎機（**圖2-10**）。

澳洲第一家合法博弈娛樂場——來朋酒店娛樂場（Wrest Point Hotel Casino），1973年2月10日開設在塔斯馬尼亞島桑迪灣荷伯特郊區，主要是為了離島經濟發展考量（**圖2-11**）。

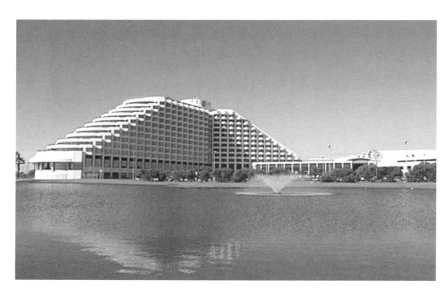

圖2-10　伯斯皇冠Crown Perth（Burswood Entertainment Complex）

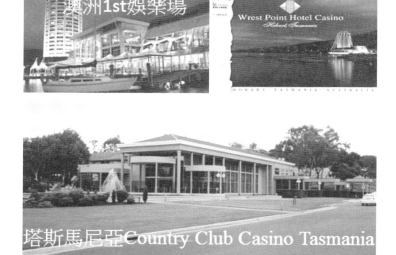

圖2-11　澳洲塔斯馬尼亞來朋酒店與鄉村俱樂部娛樂場

◎ 第四節　加拿大的博弈產業

　　1969年加拿大政府將博弈產業合法化，但僅止於省政府（provincial government）及非營利事業組織等可合法開發興建。

　　1994年5月17日安大略省政府開始營運靠近美加邊境，位於溫莎城（Windsor Ontario）底特律河（Detroit River）旁邊的一個博弈娛樂場，成功地賺取了許多美元，彌補了因簽署北美自由貿易協定（North American Free Trade Agreement, NAFTA）❻帶給加拿大經貿上的損失。溫莎賭場1997年晉用了21歲從美國大西洋城來的一位女性桌台發牌員（dealer）為副總裁，營運作業迅速國際化，目前的客源分布為80%來自於美國，15%來自於加拿大其他地區，只有5%是本地客人（**圖2-12**）。

圖2-12　溫莎城底特律河旁的溫莎娛樂場

　　世界最大的尼加拉瀑布（Niagara Falls）位於美加邊境，雖然慕名而來的各地觀光客眾多，但多屬過客，停留在此遊樂的時間多不長，加拿大安大略省政府在瀑布區內的彩虹橋附近開設了尼加拉瀑布博弈娛樂場（Niagara Fallsview Casino Resort），藉以吸引遊客留宿於此，因為客人多，是目前世界營運最成功的娛樂場之一。尼加拉瀑布博弈娛樂場是加拿大成功案例之一，與當地100家以上餐廳、景點及旅館結盟提供超值優惠，對世界級景點之觀光旅遊發展具正面效益（**圖2-13**）。

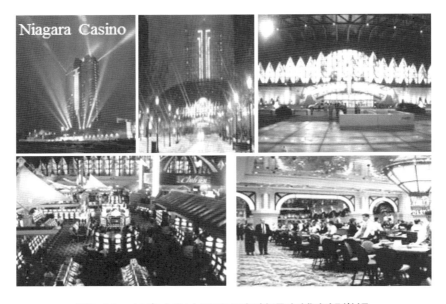

圖2-13　加拿大安大略省尼加拉瀑布博弈娛樂場

　　2001年，加拿大擁有超過 31,000台吃角子老虎機，1,880個賓果遊戲場廳，59間娛樂場，38,000台樂透彩票投注機及32,000個投注點，70個賽馬場與107個場外投注點，加拿大學者Azmier的研究指出，在公元2000年時加拿大的博弈娛樂場產值19.01億加幣，超過彩券的18.9億加幣產值。

◎ 第五節　美國的博弈產業

美國國境內有三種類型博弈娛樂場渡假勝地區，一類是傳統陸路型（land-based）博弈娛樂場，像內華達州的雷諾（Reno）❼、太浩湖（Lake Tahoe）、拉斯維加斯及紐澤西州的大西洋城（Atlantic City）賭場，另一類是水路型博弈娛樂場，像密西西比河流域之密蘇里州渡輪及船塢區博弈娛樂場（riverboat and dockside casinos）；第三類為位於原住民保留區內之部落型博弈娛樂場（Native American tribal casinos）。分述如下：

一、原住民保留區博弈娛樂場

1. 1988年美國國會通過印第安博弈管制法案（Indian Gaming Regulatory Act, IGRA）。

2. 原住民保留區之博弈娛樂場分布在亞歷桑納、加利福尼亞、科羅拉多、康乃狄克、愛達荷、愛荷華、密西根、明尼蘇達、蒙大拿、新墨西哥、紐約、北達科他、奧克拉荷馬、奧勒岡、南達科他、華盛頓及威斯康辛等17個州（**圖2-14**）。

3. 威斯康辛州有15個原住民保留區之博弈娛樂場，一年共提供4,500個工作機會及發出6,800萬美元薪資。

4. 明尼蘇達州（Minnesota）的原住民保留區內之博弈娛樂場的家數早已超過紐澤西州大西洋城。

5. 世界最賺錢之博弈娛樂場在美國康乃狄克州（Connecticut）萊德亞德（Ledyard）印第安原住民保留區（Mashantucket Pequot原住民）之福克斯伍茲（Foxwoods）博弈娛樂場（華人稱「快活林賭場」），平均每年毛收入約265億台幣（8億美金）（**圖2-15**）。

圖2-14　南達科他州原住民保留地的四個A娛樂場

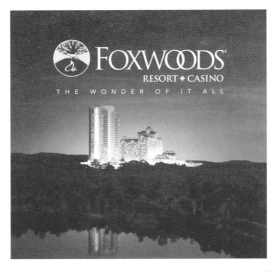

圖2-15　美國康乃狄克州印第安原住民保留區福克斯伍茲博弈娛樂場

二、渡輪及船塢區博弈娛樂場

此類博弈娛樂場像知名作家馬克‧吐溫（Mark Twain）的小說《湯姆歷險記》內場景一樣，沿著密西西比河（Mississippi River）流域之各州❽發展。

1.愛荷華州（Iowa）在1989年最早合法化渡輪及船塢區博弈娛樂場。營運初期，五條渡輪在半年中創造5,000萬美元及150萬遊客業績。

2.1990年密西西比州及伊利諾州，1991年路易西安那州，1992年密蘇里州，1993年印第安納州陸續加入競逐分食此類博弈市場大餅。1993年，密西西比河渡輪及船塢區博弈娛樂場共創造了14億美元的營運業績（**圖2-16**）。

圖2-16　密西西比河渡輪及船塢區博弈娛樂場

三、陸路型博弈娛樂場

1.內華達州的雷諾（Reno）、太浩湖（Lake Tahoe）❾、拉斯維加斯
 及紐澤西州的大西洋城的博弈娛樂場，其他有些偏鄉基於經濟發展
 因素亦陸續合法化博弈娛樂場產業，分別說明如下：

 (1)1931年美國經濟大蕭條時期，內華達州為度過經濟難關，吸引
 觀光客消費，州議會通過賭博合法議案，發放六張博彩許可
 證，博弈業快速崛起。1945年二次世界大戰結束，以賭博為主
 之豪華酒店、渡假村在拉斯維加斯如雨後春筍般陸續興起，賭
 博、旅遊逐漸成為拉斯維加斯最大產業。

 (2)1960年代，大企業掀起購併熱潮，購買酒店及娛樂場並紛紛興
 建豪華旅館，拉斯維加斯蛻變成結合博彩、娛樂、購物、休閒
 渡假、旅遊等功能之繁華娛樂城。

 (3)1970、80年代，企業持續投入拉斯維加斯酒店和娛樂場的經
 營、博弈業更加茁壯，包括米高梅（MGM）、金沙（Sands）及
 永利（Wynn）等大型企業紛將股票上市。

 (4)拉斯維加斯2007年博彩收入83.88億美元，若以博彩類別來看，
 拉斯維加斯以吃角子老虎機所占比重較高，為57%；桌上型博弈
 遊戲占43%。

 (5)1978年5月26日第一家博弈娛樂場RESORTS在紐澤西州大西洋城
 開幕（圖2-17）。

 (6)1989年南達科他州（South Dakota）以產金礦為主之枯木小鎮
 （Deadwood），1991年科羅拉多州（Colorado）的3個礦業小鎮
 ❿相繼合法化博弈娛樂場產業（圖2-18）。

2.紐約州的全電子遊戲機台博弈娛樂場，紐約州政府目前允許合法的
 全電子遊戲機台博弈娛樂場，最早設立的為位於紐約市皇后區「臭

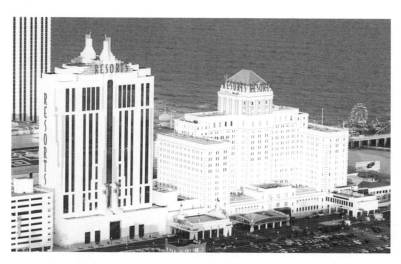

圖2-17　紐澤西州大西洋城第一家博弈娛樂場「RESORTS」

圖2-18　科羅拉多州黑鷹礦區「美國之星」娛樂場

氧公園」（Ozone Park）的名勝世界（Resorts World Casino New York City）**⓫**（圖2-19）。

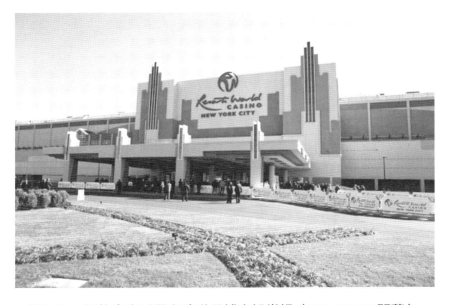

圖2-19　紐約市皇后區名勝世界博弈娛樂場（2011/10/28開幕）

◎ 第六節　亞洲的博弈業

亞洲博弈業是由馬來西亞（2間博弈娛樂場）、菲律賓（23間博弈娛樂場）與韓國（13間博弈娛樂場）率先開放設立，1990年代初期，越南（涂山博弈娛樂場）、寮國、柬埔寨、緬甸等國也相繼加入競逐行列，到了21世紀初澳門的「賭權開放」，成功地將亞洲博弈業發展推向新高點。

　　新加坡也在2006年開放兩張博弈娛樂場執照，並從2010年起陸續營業（兩家整合型賭場渡假村，「聖淘沙島名勝世界」與「濱海灣區金沙娛樂場」）賺取大量外匯。

　　開放博弈業熱潮四處蔓延，連北韓也不例外，2010年9月北韓羅先（Rason）特別市❷的「英皇娛樂酒店」（港商投資）重新開張（2004年曾經歇業）營業（圖2-20）。

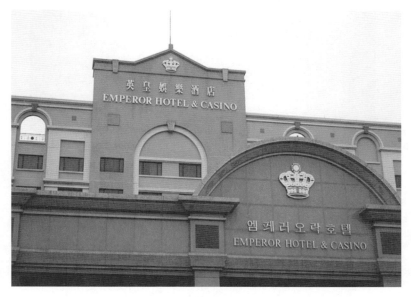

圖2-20　北韓（朝鮮）羅先特別市的英皇娛樂酒店

　　亞洲50個國家中僅17個設有博弈娛樂場，比率為34%。為了搶食高利潤大餅，馬來西亞雲頂集團甚至將投資觸角延伸到美國，於2011年10月在紐約市皇后區推出名勝世界電子遊戲機型博弈娛樂場。而越南政府2012年在胡志民市鄰近的河川地區海濱推出美國米高梅集團（MGM）投資的博弈娛樂場渡假村。

　　2015年11月俄羅斯位於亞洲的「海參崴經濟特區」^⑬，一家由台灣「伍豐科技」與中國澳門「新濠博亞」何猷龍合資的「水晶虎宮殿」（Tigre de Cristal Casino）博弈娛樂場也開始營運（**圖2-21**）。

圖2-21　俄羅斯海參崴經濟特區水晶虎宮殿博弈娛樂場

　　2018年7月20日晚間日本國會通過安倍政府力推包含建博弈娛樂場在內的「綜合渡假村整備法」法案，日本政府將發出三張綜合渡假村（IR）牌照，候選地點在東京、橫濱及大阪等地，吸引諸多國際知名博弈業集團競逐標案，美國米高梅國際渡假村集團已計畫投資100億美金在日本興建博弈娛樂場。依據美國米高梅國際渡假集團執行長 James Murren 於2016年11月3日（星期一）在東京接受訪問時宣布：將投資約48億到95億美金在日本興建內含住宿、購物與會議設施之整合型博弈娛樂場渡假村。米高梅中選地址落在大阪，目前大阪米高梅整合渡假村已完成計畫藍圖^⑭，與香港銀河集團及馬來西亞雲頂集團在競標之中（**圖2-22**）。

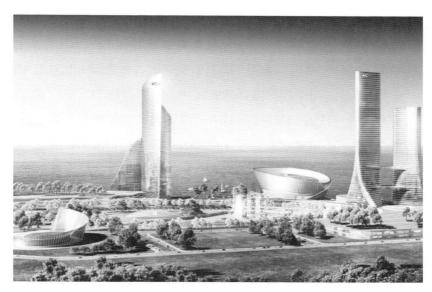

圖2-22　日本大阪米高梅藍圖（MGM Blueprint）

一、中國澳門特別行政區博弈業之發展

(一)2002年前

1.早期澳門博弈籠罩著一層陰影，就如同16世紀40年代身在澳門的方
濟各會之修道士José de Jesus Maria所述澳門充斥著博弈、謀殺、酗
酒、鬥毆、搶劫和一長串其他罪行。16世紀中葉，澳門在中國與西
方的貿易聯繫及文化交流中扮演著重要的角色，但香港開埠（成為
免關稅自由港）之後，澳門的經濟瞬間凋零，18世紀中葉，清朝政
府要求葡萄牙官方管制博弈，但到了1850年葡萄牙政府宣稱尊重中
國文化，其中包括了博弈習慣。

2.博弈作為一種新的經濟出路，開始有了舉足輕重的地位。澳門首家
博彩專營公司（泰興娛樂總公司）於1930年成立，澳門政府於1937

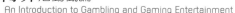
年將第一個博彩專營權的執照發給該公司，簽訂合同並收繳專營稅，賭權開放前，澳門有12家博弈娛樂場，340張桌台，796台吃角子機，另外在賽馬、賽狗、彩券及球類博彩也有很大的進展，1961年2月13日葡萄牙政府海外部頒布法令，訂定澳門為旅遊區准許博弈業作為特殊娛樂業，1962年1月霍英東、葉德利、何鴻燊和葉漢主導的澳門旅遊娛樂有限公司（Sociedade de Turismo e Diversões de Macau, STDM）取代泰興娛樂總公司爭得博彩專營權（**圖2-23**）。

3.「賭權開放」是澳門經濟發展史上的重大事件，2002年澳門特區政府❶將「賭權」分給三個企業組織，包括澳門博彩有限公司（原澳門旅遊娛樂有限公司）、拉斯維加斯的永利渡假村（澳門）股份有限公司（Wynn Resorts (Macau) SA）及香港富商呂志和所屬銀河娛樂場股份有限公司（Galaxy Casino SA）。從1962～2002的四十年間，澳門博彩稅增漲了3,820倍。

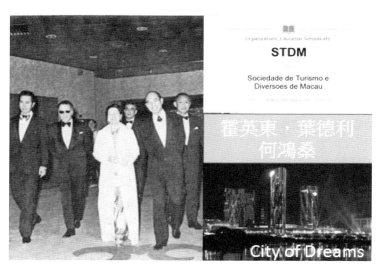

圖2-23　霍英東、葉德利、何鴻燊和葉漢主導澳門旅遊娛樂有限公司

(二)2002年後

1. 2002年，澳門特區政府批出三張賭牌，經過全世界21家公司的激烈角逐，最終花落3家。

2. 一張由獨撐了澳門賭業四十多年的「賭王」何鴻燊持有的澳門博彩（簡稱澳博）奪得；一張由史蒂夫‧永利（Steve Wynn）旗下的「永利渡假村」（澳門）股份有限公司（簡稱永利澳門）奪得；最後一張落到了香港商人呂志和的嘉華集團與美國威尼斯人集團（金沙）合作的銀河娛樂場（澳門）股份有限公司（簡稱銀河）手中，十三個月後，2004年5月金沙賭場在澳門開業。

3. 事實上，澳門特區政府的賭權開放行政計畫中又有階段性開放的額外代理許可方式，也就是原許可的三張賭牌各可再轉批一次，最終會產生六家競爭公司。最早港商呂志和的「銀河娛樂場公司」與代理人美國金沙集團的「威尼斯人公司」（Venetian）分道揚鑣。

4. 2005年何鴻燊「澳門博彩公司」轉批經營權給何超瓊參與投資的美國「米高梅金殿」（MGM Mirage），使得博弈業出現了「三牌五家」的局面；最終，永利渡假村（澳門）公司轉批賭牌給何猷龍❶的「百寶來娛樂」（新濠博亞博彩）股份有限公司完成了「三牌六家」的產業多樣化規模（**表2-1**）。

5. 澳門經濟成長率因博弈產業在這幾年的急速發展下而大幅提高，2004年澳門的經濟成長率達到28%，居世界主要國家和地區的第一名。

6. 澳門的博弈事業營業額在2006年時超越了美國的拉斯維加斯。

7. 2007年澳門博弈業總收入突破800多億澳門幣，2008年1月至8月為止，澳門國民人均生產毛額（GDP）比2007年同期高出26.1%。

8. 國際貨幣基金會（IMF）調查報告顯示，2008年澳門國民人均生產

表2-1　澳門合法博弈業統計

娛樂場幸運博彩經營法律制度（2001年8月澳門立法院16/2001號法津）		
澳門特區政府（核發3張主賭牌及轉批之副賭牌）		
主牌 澳門博彩股份有限公司：葡京、新葡京、皇宮、英皇宮殿、法老王宮殿、希臘神話等娛樂場／何鴻燊	永利渡假村（澳門）股份有限公司／美商史帝夫·永利	銀河娛樂場股份有限公司：利澳、金都、總統、華都、星際等娛樂場／港商呂志和
副牌 米高梅金殿超豪股份有限公司／何超瓊	新濠博亞博彩（澳門）股份有限公司／何猷龍	威尼斯人（澳門）股份有限公司／美商蕭登·安德森

資料來源：作者自行整理。

　　毛額110萬台幣，成為亞洲最富有地區。

9.2010年底，澳門地區人均地區生產總值達到49,745美元，是同期香港地區人均國民生產總值31,815美元的1.56倍。

10.2008年起澳門特區政府開始執行現金分享計畫[17]（永久居民5,000澳門幣，非永久性居民3,000澳門幣），在2013年為8,000澳門幣與4,800澳門幣，2014年為9,000澳門幣與5,400澳門幣，2015～2018年皆為9,000澳門幣與5,400澳門幣，2019年及2020年為發放10,000澳門幣及6,000澳門幣（表2-2）。

11.2012年11月1日，澳門特區政府博彩監察協調局頒布新法，提高賭場門禁年齡為21歲。

12.2018年全年澳門地區本地生產總值（GDP）約545.4億美元，人均所得約合8.26萬美元（具體為92,609美元）。

二、新加坡博弈業之發展

1.禁止博弈四十年的新加坡在2001年前後面臨了經濟轉型的挑戰，當時政府設立經濟重組委員會邀請了許多財經專家參與，而開放賭場

表2-2　2008～2020年澳門特區政府現金分享計畫發放金額（單位：澳門幣）

年度	永久居民	非永久居民
2008	5,000	3,000
2009	6,000	3,600
2010	6,000	3,600
2011	4,000	2,400
2012	7,000	4,200
2013	8,000	4,800
2014	9,000	5,400
2015	9,000	5,400
2016	9,000	5,400
2017	9,000	5,400
2018	9,000	5,400
2019	10,000	6,000
2020	10,000	6,000

資料來源：作者自行整理。

　　的議題也才有機會被討論。

2.新加坡總理李顯龍在2005年4月19日於國會演講中公開地為設立賭場辯護，新立場的觀點有三個立論，即：

(1)新加坡的旅遊業逐漸失去競爭力。

(2)全球主要城市都在重新定位。

(3)全球娛樂經濟走向綜合渡假型態，包括賭場。

3.新加坡禁賭四十年，為了國家的競爭力與觀光市場，政府於2005年解禁。2006年李顯龍政府通過了兩個大型賭場娛樂區（Integrated Resorts, IR）的計畫，也就是整（複）合型渡假村計畫：

(1)濱海灣區（Marina Bay）的計畫由美國拉斯維加斯金沙集團於該年3月競標獲得；金沙綜合娛樂區，占地57萬平方公尺，投資金額高達36億美金（約折合台幣1,100億台幣）。

(2)聖淘沙島的計畫由馬來西亞雲頂集團於該年12月得標，雲頂計

畫投資金額為1,118億台幣,吸引點是引進好萊塢的環球影城(Universal Studios)、主題遊樂園、渡假飯店、餐廳、購物中心及表演中心等。

(3)兩個國外投資的整合型渡假村皆已於2010年2月至6月間盛大開幕營業[18],各獲得新加坡政府三十年的特許權(圖2-24、圖2-25)。

4.新加坡的經濟總量在2010年激增14.7%,成為亞洲增速最快的經濟體。為吸引賭客,讓博弈娛樂場可以調降遊戲勝率或其他消費額,新加坡政府將博彩稅調至全球最低水準(15%),比馬來西亞(26%)低很多。

5.新加坡政府為賭場制定了獨特的規則:外國遊客持護照免費入場;新加坡公民和永久居民則必須每次支付100新元的高額「門票」或2,000新元的不限次數年費。

圖2-24　聖淘沙島名勝世界的博弈娛樂場

圖2-25　濱海灣區金沙娛樂城

三、南韓／朝鮮博弈業之發展

　　許多國家立法允許合法賭場成立，皆因賭場業創造工作機會、增加個人所得及政府稅收並刺激地區經濟發展，韓國就是其中之一，政府開放博弈業的主因是發展觀光。

1.韓國第一間博弈娛樂場為仁川（Incheon）奧林匹斯娛樂場大飯店（Olympos Hotel and Casino in Incheon），在1967年開張營業，接著韓國最大博弈娛樂場「華克山莊娛樂場大飯店」（Walkerhill Hotel and Casino）於1968年開張，除了招待駐韓（朝鮮）美軍，也希望可吸引國際觀光客到訪（**圖2-26**）。

2.在80年代和90年代，許多博弈娛樂場（8間）在著名的旅遊勝地濟州島（Jeju）[19]開張，隨著國外遊客到來，觀光收入不斷地提高，政府注意到博弈娛樂場對地區經濟的正面積極性影響（**圖2-27**）。

圖2-26　華克山莊娛樂場大飯店娛樂廳歌舞表演

圖2-27　濟州島樂天飯店娛樂場（Lotte Hotel in Jeju）

3. 韓國對於博弈政策的立法史可以追溯到1961年11月開始執行第一部
賭博法案,禁止一切形式的博弈活動,但為了增加外匯收入,1962
年即修正該法案,允許外國遊客參加博弈活動。

4. 1994年8月,《觀光旅遊發展法》(Tourism Development Law,
TDL)開始實施,目的是希望利用賭場來刺激觀光旅遊業的發展。
根據旅遊發展法,文化與旅遊局負責監督獲得執照的賭場是否有違
反法規的行為,審查其業績,並調查違規行為,如允許未滿19歲遊
客入場。

5. 1996年以前南韓人是不准進入本國13間賭場(漢城、釜山、仁川、
慶州、雪嶽各1間,濟州島有8間)從事博弈活動的,任何違反規定
的博弈娛樂場都將被吊銷賭場執照。

6. 韓國當地政府為啟動經濟,在1995年通過《不景氣地區開發支援特
別法》及1997年公布《廢礦地區開發計畫》,特許本國居民進入
位於江原道的「江原道樂園大世界娛樂場大飯店」(The Kangwon
Land Casino),此乃南韓20餘家博弈娛樂場之特例。

7. 在1995年10月,韓國政府開放本國人可以在江原道(Kangwon
Province)4個煤礦區(Chongsun, Taeback, Samcheok, and
Youngwol)進行合法博弈活動。

8. 2000年10月,江原道樂園大世界娛樂場大飯店開放,江原道樂園由
韓國經濟部、文化觀光部和產業支援部與當地私人共同投資的江
原道娛樂場High One渡假村共同投資的,其中政府占51%,私人資
本占49%,韓國人稱為「國民賭場」,江原道樂園博弈娛樂場每年
吸引國內外遊客數百萬,收入達幾千億韓元(1,100韓元相當於1美
元)。

9. 江原道距離首都首爾(Seoul)300公里,1988年時有363家煤礦企
業,礦工共約12萬人,提供南韓全國80%的煤炭,在能源轉換為電

力與石油之後,頓失經濟命脈,賭場和旅遊景點的員工絕大部分是來自於原礦工之子女,開放國內博弈產業解決了偏遠地區幾萬人的生活,在2010年,單單江原道賭場就賺進將近130億韓元(約9,300萬元澳門幣)的營業金額,南韓各地其他的娛樂場總營業額也不到100億韓元(**圖2-28**)。

10.江原樂園滑雪場渡假村(High-One Ski Resort Jeongseon)總面積為4,996,090平方公尺,設有18條滑雪道、兩座渡假飯店(共1,077間客房)、一座高爾夫球場、標高1,376公尺的旋轉餐廳、滑雪練習場等設施,強調觀光產業的重要性,開發家庭型綜合渡假村,健全發展賭博文化。

11.南韓已有四十多年博弈產業經驗,是亞洲另一個豪華娛樂場聚集地,南韓政府在推動綜合性休閒觀光園區與企業都市結合的「複合型都市」方案,特許在休閒、旅遊設施領域投資達5,000億韓元以上的企業可以在首爾、釜山以外地區設立外國人專用博弈娛樂

圖2-28 江原道大世界賭場現景

場，目前正計劃制定相關的「複合都市特別法」。

12.南韓老字號的博弈娛樂場包括華克山莊和濟州島的樂天飯店娛樂
場，還有韓國觀光公社投資的七樂娛樂場（7 Luck），這三家娛
樂場已在首爾的千禧希爾頓飯店和釜山的樂天飯店開設分場（**圖
2-29**），目前（2019年）南韓全國共擁有20餘家娛樂場，每年約
賺5,000億韓元。南韓《中山義報》（*Chosun Ilbo*）今年初大幅報
導：「11位到博弈娛樂場的外國人，他們的花費相當於一部出口
車。」

圖2-29　首爾千禧希爾頓飯店（Millennium Hilton Seoul）七樂賭場

◎ 第七節　台灣的博弈業

　　台灣的博弈業仍處於初期發展階段，目前只有中央政府委託民營企業發行之公益及運動彩券。台灣合法博弈業的發展始於1950年台灣省政府為了財政的需要而發行愛國獎券，於1987年終止❷。

　　2002年發行公益彩券及2008年發行運動彩券是目前台灣唯一合法的博弈產業，台灣博弈業會有斷斷續續的發展，主要是政府依當時的社會風氣與流行風潮及國家財政稅收所做調整的結果，2002年開放公益彩券、刮刮樂與之後2008年的運動彩券後，學者對於博弈活動之消費行為研究便成為熱門的研究課題。

　　台灣合法博弈活動除了政府發行的彩券，其實還有少數有牌（合法執照）電子遊藝場（含柏青哥小鋼珠店，但兌換獎品金額限在新台幣2,000元以下），其他賭博性娛樂，如賽鴿、麻將場與棋牌博弈並不合法。

　　合法博弈業皆是政府主導發展，理由多為國家財政與稅收，雖以公益愛心為名，但鮮少顧及民生經濟，早期弱勢團體受惠於樂透彩券發行，係因銷售通路之必然，晚近則因民智已開，不得不為，合法博弈業發展多年，地下賭博活動依然猖獗，西餐廳、撞球場附設德州撲克娛樂室，地下六合彩簽賭下注金額規模驚人，離島居民夜間的娛樂不是麻將（澎湖縣）就是四色牌遊戲❷（金門與連江縣），尤其是電子媒體上皆是「線上博弈遊戲」廣告，等於是公然斂財。

　　2009年1月12日立法院三讀通過「離島建設條例修正案」，增列離島博弈除罪化條款，同意離島地區得經公民投票後設立觀光賭場。2012年，福建省連江縣政府為解決該縣四鄉五島民生經濟的長期難題，引進美商懷德公司❷的規劃建議案，計畫投資750億台幣在馬祖地區北竿島開發

一座整合性賭場渡假村[23]，7月7日舉辦離島博弈公投，投票結果是以過半數贊成而過關。由開放博弈娛樂場之島嶼地區[24]民生經濟發展情況視之，馬祖發展博弈業將有助觀光旅遊業發展且具快速改善居民生活環境的潛力，馬祖的明天或許不必像澳門特別行政區一樣燈紅酒綠，但新加坡藉助外資與專業人才開發新經濟市場的成功經驗，卻正說明馬祖「花園都市」（garden city）的願景（vision）並不是遙不可及的夢想（圖2-30）。

圖2-30　馬祖北竿機場國際渡假村計畫基地

問題與思考

1.博弈業在全球哪些地區最興盛？

2.亞洲博弈業新興地區有哪些國家或地區？

3.政府合法化博弈娛樂場業，主因為何？

4.台灣政府為什麼只允許樂透彩券博弈活動與產業合法化？

註　釋

❶ casinos在過去華人世界中文通稱賭場，因與「吃喝嫖賭」負面觀念連結，隨著人類文化昌明，視賭博業為經濟產業提供娛樂活動產品，故現多稱作博弈娛樂場。

❷ 百分比高是因為歐美國家視博弈為經濟商品，所以在郵輪與渡輪上亦允許設立博弈娛樂場。

❸ 澳門特別行政區，面積小，視為一個城市。

❹ 因為國家面積小，視為一個城市。

❺ Ponte 16是16號碼頭的意思。

❻ 北美自由貿易協定（NAFTA）是美國、加拿大及墨西哥在1992年8月12日簽署的三國間全面貿易協議。

❼ 世界最大的角子機製造商國際博弈科技公司（International Game Technology）的總部設於此城。

❽ 包括愛荷華、印第安那、密西西比、伊利諾、路易西安那、密蘇里等六州。

❾ 距離雷諾城35公里，以博弈業聞名。

❿ 主要市場區為首府丹佛（Denver）。

⓫ 馬來西亞雲頂集團投資興建，投資超過4億美金，有約6,000以上電子遊戲機台。

⓬ 屬咸鏡北道，該特別市位於與中國、俄羅斯接壤之處。

⓭ 俄羅斯海參崴經濟特區未來將有5家博弈娛樂在此群集，有如「北方澳門」。

⓮ 投資前景為大阪市將在公元2025年舉辦世界博覽會（Universal Exposition）。

⓯ 特區政府首長為何厚鏵。

⓰ 何鴻燊二房的長子，何超瓊的弟弟，新濠國際董事會主席兼行政總裁。

⓱ 前任澳門行政長官何厚鏵提出的，目的是分享經濟發展成果，抗擊通貨膨脹以及2008年金融危機的衝擊。首次發放為2008年，正在發放第十二次（2019年），並且金額也有所提升。

⑱ 政府法令明定賭場門禁有年齡限制，澳門原為18歲，南韓為19歲，新加坡與菲律賓為21歲。

⑲ 濟州特別自治道（Jeju Special Self-Governing Province），為韓國最小的道及著名旅遊景點。

⑳ 省主席邱創煥為遏止民間盛行依附愛國獎券開彩結果的「大家樂」遊戲之行政對策。

㉑ 一種紙牌遊戲，因應戰地夜間音響與燈火管制。

㉒ 美商金沙集團前執行長威廉·懷德在台灣所設立的公司。

㉓ 本案因立法延宕與執政怠惰而告終。

㉔ 美國太平洋屬地塞班島、南韓濟州島與澳洲塔斯馬尼亞島。

第二篇
博弈業各論

　　本篇共分兩章，分別介紹現代社會流行的兩類大型的個體博弈產業，樂透彩券與電動玩具（電子遊藝）產業，讓同學們能具體透澈地瞭解這兩種高獲利產業的營運作業方式，分別說明如下：

　　第三章〈樂透彩票（券）概論〉。分層敘述內容包括世界各地與台灣樂透彩票發展沿革、樂透彩票遊戲的本質與類型、台灣彩券行的營運作業及彩券發行的前景與未來。

　　第四章〈吃角子老虎機部門作業與電子遊藝場／小鋼珠店經營〉。整體內容包括吃角子老虎機演進的歷史沿革、博弈娛樂場大廳角子機部門之營運作業、網際網路虛擬電子遊戲博弈娛樂場線上營運與獲利方式、台灣電動玩具遊樂場及日式小鋼珠（柏青哥遊戲）店之經營與管理。

Chapter 3
樂透彩票（券）概論

學習重點

- 認識樂透彩票博弈活動之歷史沿革
- 知道樂透彩票之種類、玩法、兌獎及獎金分配
- 熟悉台灣彩券行之投資與經營管理
- 瞭解樂透彩票遊戲之特性與彩券產業前景

◎ 第一節　樂透彩票的發展沿革

一、人類早期的彩券史

　　根據《史書》記載，在凱撒大帝（Gaius Julius Caesar）❶統治古羅馬帝國時期，為了修葺遭戰火破壞的城市，因而發行彩券以籌措重建資金。

(一)樂透彩票的由來

1.現代樂透彩票的史祖可追溯到1420s年代的法國，歷史學家認為是法蘭西斯一世（King Francis I）❷發行的。
2.1530s年代此股彩票熱席捲義大利的佛羅倫斯（Firenze）、威尼斯（Venice/ Venezia），然後到熱那亞（Genoa），演變成90選5的遊戲，發行大獲成功，並風行於歐洲各國。
3.1566年，英國女王伊莉莎白一世❸為籌措建軍經費，開始發行樂透彩票，並用此盈餘建立強大的海軍打敗西班牙的無敵艦隊（1588年），從此打造了日不落帝國。
4.1776年新大陸國會發行獨立戰爭彩票，1811年麻州哈佛學院發行建校彩票，1814年美國紐澤西州政府發行皇后學院（Queen's College）建校樂透彩票（**圖3-1～圖3-3**）。
5.在明、清之際，民間流行一種「白鴿票」的遊戲，它是一種從《幼學千字文》中選80字的樂透彩券遊戲（**圖3-4**）（現代基諾遊戲前身）。《千字文》前20句（每句4字）當中選出20個字作謎底，讓參賭者下注猜謎底，若只猜對4個字以下則賭注全部歸莊家。

圖3-1　1776年新大陸國會獨立戰爭彩票

圖3-2　美國麻州哈佛學院（現為大學）建校彩票

(二)現代樂透彩券之發展

1.現代社會靠樂透彩票籌錢，大多是為了用在國民義務教育之經費
❹，此並會在彩券發行的法令條文中明述之。

圖3-3　1814年美國紐澤西州皇后學院建校樂透彩票

圖3-4　澳門榮興彩票發行的「白鴿票彩券」。

2. 到1999年，美國有38個州及哥倫比亞特區允許發行樂透彩券，粗估一年的毛收益（gross revenue）約為366.7億美金。

3. 紐約州的彩券收益，依據法律全部須用在義務教育經費上，公立中小學生有免費校車與營養午餐供應，冬天即使遭遇極大風雪時，學

校並不停課，主要是讓生長在清寒家庭的學生們可以到學校享用豐盛午餐與暖氣。

(三)樂透彩券的中獎勝率

1. 樂透彩券之獎金一般只有50%分配給中獎者，是所有博弈遊戲活動中玩家勝率最低的，因為賽馬遊戲活動投注的勝率約75～85%，博弈娛樂場之博弈遊戲活動的勝率約80～90%。

2. 2016年1月13日美國威力球（Powerball）開出世界上最大金額的頭獎，累積的彩金❺約為535億元新台幣，每張威力球彩票的售價為2美元（約合60元新台幣）。

3. 歐美各國每期巨額彩金的頭獎得主在欣喜之餘並組成中獎者俱樂部，常不定期舉辦餐宴聚集歡慶，台灣頭彩得主則多不願公開其身分。

二、台灣彩券的發展史

(一)愛國獎券

1. 1950年國民黨政府因戰亂播遷到台灣，為安置大量隨其而來中國大陸各省各地的軍民，在財政窘迫下，政府尋找開拓新的財源，愛國獎券於是應時而生，第一期愛國獎券正式發行於1950年4月11日，每張購買金額為新台幣15元，該期最高獎金為新台幣20萬元，足以在當時的台北市鬧區買下一棟三層樓高的透天厝（洋樓），後因銷售量較低，獎券面額改為5元。

2. 1982年的第1,000期紀念愛國獎券發行整數里程，將每張售價增為100元（原為50元），第一特獎高達1,000萬元。

3.愛國獎券是1950年代至1980年代，由台灣省政府為緩解財政困難而發行的彩券，發行單位為代行中央銀行職權的台灣銀行。愛國獎券在台灣存在了三十七年，共發行了1,171期（**圖3-5**）。

圖3-5　台灣銀行發行之第一期與最後一期愛國獎券

4.1980年代中期後，依附於愛國獎券每期開獎結果而衍生的賭博方式「大家樂」❻遊戲在民間盛行，基層社會民眾如著魔般風靡，嚴重影響社會風氣與秩序❼，1987年12月27日，台灣省政府想要斬草除根，由主席邱創煥宣布暫停發行，愛國獎券從此成為歷史名詞，而省政府也因此少了一筆重大的財源收入。

(二)第一代台灣彩券（公益彩券）

1.少了銷售愛國獎券的財源，許多的地方建設工程，因缺少補助款難以推動，有些縣市首長動腦筋到地方自行發行樂透彩券以籌措財源，引起中央與地方財政劃分權的爭議，中央政府索性決定由財政

部官方重新發行樂透彩券。

2.第一代台灣彩券係以提升社會福利為主要目的，每五年更換發行業者，第二標起，改成每七年更換發行業者，由財政部指定台灣銀行先發行二年，台灣銀行從1999年12月1日開始發行公益彩券，每張售價為新台幣100元，每月的月底開獎，當時因為缺少電腦彩券銷售與開獎專業人才與技術，只有提供刮刮樂與數字對獎（原愛國獎券開獎方式）的商品販售（**圖3-6**）。

3.台北銀行（前身為台北市銀行）於2002年接續發行，2005年1月1日台北銀行與富邦商業銀行合併為台北富邦銀行，繼續發行電腦彩券和立即型彩券（刮刮樂）等樂透彩券（**圖3-7**）。

(三)第二代台灣彩券類型及遊戲規則

1.2007年彩券經營權易主，台北富邦銀行在財政部招標案（第二標彩券發行權）中失利，交棒給中國信託商業銀行，官方名稱仍稱為

圖3-6　1999～2001年發行的台灣銀行公益彩券共24期

圖3-7 台北銀行於2002年接續發行電腦彩券和立即型彩券（刮刮樂）

「中華民國公益彩券」，並沿用公益彩券的心形標誌。

2.中國信託商業銀行從2007年開始發行彩券，此稱第二代公益彩券（台灣彩券），台灣彩券公司每年要付給財政部的權利金約為20.868億，2007年的營業銷售目標訂為800～1,000億元，與台北富邦銀行過去的每年營業總額約700億元，有段不小的差距，在當時因為台灣彩券銷售的專業知識與技術尚未完全成熟，堪稱任務艱鉅（圖3-8）。

圖3-8 第二代公益彩券（台灣彩券）

3. 2009年7月，行政院體育委員會為籌措全民運動推廣基金公布施行
《運動彩券發行條例》，發行機構為遴選產生，台北富邦商業銀行
首獲發行權（2008年5月至2013年12月），但因諸多艱難挑戰，經
營不善，不堪虧損累累，由威剛科技[8]接續發行（2014年1月1日迄
今）。

(四)公益彩券的銷售與盈餘

在世界上許多國家都把彩券視為一種極為普遍的娛樂，也視為一種
重要產業在經營。根據統計，目前全世界有89個國家，約兩百多個發行機
構發行彩券，其中亞洲有13個國家發行，彩券之普遍性可見一斑，因為此
為政府最易籌措財源的管道。

根據台北富邦銀行統計，至2005年9月底，四年（2002～2005）來公
益彩券盈餘已累積達928億餘元，多用以挹注國民年金、全民健康保險與
各縣市地方政府之社福措施。

財政部指出公益彩券的銷售金額有增加趨勢，如2012年銷售總金
額達1,052.46億元，比2011年的899.54億元成長17%；扣除彩券的中獎獎
金、刮刮樂及中信銀的發行費用後，盈餘分配在2011年為234.58億元，
2012年增為272.11億元，成長16%。

◎ 第二節　樂透彩券（票）的介紹

一、樂透彩券的本質

易於購買、遊戲規則簡單、投注價格低廉是其特色。中獎或然率低
（購買者難生僥倖之心），但頭獎金額可逐期累積成天文數字大獎（可萌

生碰碰運氣之心）。

由政府機構發行或外包委託私人企業代為經營，扣除中獎彩金部分（一般訂定在總投注金額的52～60%）之盈餘，多充作義務教育或少數充作社會福利基金專款使用。除了最小的尾獎／幸運獎為固定金額外，其他獎項之獎金皆由該獎項所有中獎人均分（pari-mutuel），故中獎彩金會時多時少。

二、電腦型彩券

樂透彩票博弈活動之種類，又分挑選號碼（六合彩、樂合彩、4星彩與3星彩）的搖獎開彩及立即／刮刮樂兩大類。搖獎開彩球之號碼庫可從32、38、40組（小樂透）到49、84組（大樂透）皆可，號碼組數越多中大獎機率則越低。立即／刮刮樂類則按設定中獎機率金額發行一定數量之刮獎彩票，玩法很多樣，而投注彩券的面額可大可小，中獎與否隨即揭曉。說明如下：

(一)6/38樂透彩

1.1～38個號碼，任選6個投注號碼。

2.獎金分配：

(1)「總獎金」係當期總投注金額（銷售數的總金額）乘以總獎金率得之。

(2)「總獎金率」訂為57%（大樂透）、58%（樂透彩）。

(3)樂透彩普獎每注獎金為新台幣200元。

(4)大樂透陸獎及普獎採固定獎額方式分配，陸獎每注獎金為新台幣1,000元，普獎每注獎金為新台幣400元。

(二)6/49大樂透（圖3-9）

1.1～49個號碼，任選6個投注號碼。

2.投注金額及大獎機率：

　(1)台灣一注NT$50，美國一注US$1（約NT$33）

　(2)49個號碼大樂透中頭獎機率為1/13983816，即6/49 × 5/48 × 4/47 × 3/46 × 2/45 × 1/44。

　(3)49個號碼樂合彩中獎機率稍高，5合為317,814，4合為14,124，當然中獎機率越高，獎金金額就越低。

(三)今彩539（圖3-10）

1.週一到週五每天開獎是其特色。

2.只選5個號碼，故中獎機率相對較其他類挑選號碼彩券稍微高一點，約為1/575757。

3.頭獎最高800萬元，但頭獎部分最高只支出2,400萬元，若超過3人

圖3-9　6/49大樂透彩券

圖3-10　今彩539彩券

以上對中頭獎，則由這群人均分2,400萬元。

(四)樂合彩（49, 38, 39）（圖3-11）

「樂合彩」係依附大樂透、威力彩與今彩539彩票之開獎號碼（不含特別號），但是可以只選2個號碼、3個號碼、4個號碼或5個號碼（只有威力彩有此五合玩法）來投注，所選的2、3、4或5個號碼，如完全對中開獎當日開出獎號，即為中獎，並可依規定兌領獎金。

圖3-11　49、38、39樂合彩投注單

(五) 3星彩與4星彩

3星彩是一種三位數字遊戲（佰、拾、個位數），從000～999中選出一組三位數，選擇玩法（分為正彩、組彩或對彩）進行投注；4星彩是一種四位數字遊戲（仟、佰、拾、個位數），從0000～9999中選出一組四位數，選擇玩法（分為正彩、組彩）進行投注。正彩只有一種，組彩或對彩則有數種中獎方式（圖3-12）。

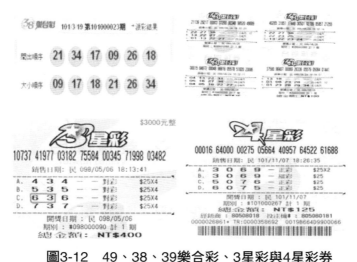

圖3-12　49、38、39樂合彩、3星彩與4星彩券

(六)大福彩

大福彩是一種樂透型遊戲，從01～40中任選7個號碼進行投注，每注新台幣100元。開獎時隨機開出七個號碼，這組號碼就是該期大福彩的中獎號碼，中頭獎的機率低於大樂透，但有保證頭獎彩金1億元，惟目前因為銷售成績不理想❾，頭獎累積慢，已於2019年4月27日停止發行（圖3-13）。

(七)威力彩

威力彩是台灣彩券公司推出之挑選號碼類之彩票，共分兩區挑選號碼，第一區有38個數字，任選6個數字；第二區有8個數字，任選1個數字，搖彩亦分組開出，兩區所有7個數字須完全相符才視為對中頭獎（圖3-14）。

本類彩券中獎機率較49大樂透（1/13983816）與大福彩

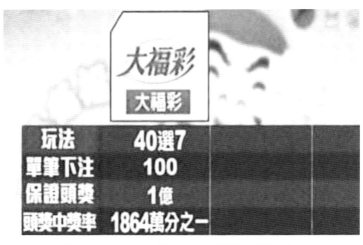

圖3-13　大福彩的玩法與頭獎中獎機率

圖3-14　台彩公司連買五期的威力彩券

（1/18643560）更低，頭獎中獎機率為1/22085448，遠高過於美國、歐洲及澳洲同類型的電腦彩券，發行後甚至連十一次均未開出頭獎。

(八) 雙贏彩（圖3-15、圖3-16）

雙贏彩是一種樂透型遊戲，是台彩公司自行研發的電腦遊戲產品，從01～24的號碼中任選12個號碼進行投注。開獎時，開獎單位隨機開出12個號碼，就是該期雙贏彩的中獎號碼，也稱為「獎號」。12個選號如果全部對中當期開出之12個號碼，或者全部未對中，都是中頭獎。雙贏彩所有獎項皆為固定獎項。只有頭獎與二獎金額有中獎者均分的特例[10]，雙贏彩頭獎與二獎有最高金額均分限制，起因是有一次12個號碼皆開出雙數，結果全部簽單或雙數的投注者還不少，皆贏得頭獎，台灣彩券公司當期慘賠，故立即修改遊戲規則以避免再遭此種悲劇。

圖3-15　台灣彩券公司「雙贏彩」上市說明會

「雙贏彩」遊戲介紹

發行日期	107年4月23日（一）	
單注售價	50元	
開獎日	每週一～週六	
玩法	從01～24中任選12個號碼	
獎金分配方式		
獎項	對中獎號數	每注獎金
頭獎	12個或0個	1,500萬元
貳獎	11個或1個	10萬元
參獎	10個或2個	500元
肆獎	9個或3個	100元

註：每期頭獎總獎金上限4,500萬元，如當期頭獎中獎注數超過3注，則由當期所有頭獎中獎人依頭獎中獎注數均分。　　　　　　　資料來源：台灣彩券公司

圖3-16　雙贏彩遊戲內容

三、立即型彩券

(一)刮刮樂（instant games）

1.台北銀行時代曾經發行過50元刮刮樂彩券，台灣彩券公司則從未發行過此種面額刮刮樂（**圖3-17**）。

2.100元、200元、300元、500元刮刮樂，面額100元的刮刮樂，頭獎金額分為30萬元、50萬元、70萬元、80萬元與100萬元，面額200元以上的刮刮樂，頭獎金額皆為1萬倍，也就是200萬元、300萬元與500萬元。

3.1,000元、2,000元刮刮樂，原為慶祝農曆新年而發行，因為銷售量佳（華人好賭大的），面額1,000元（頭獎1,200萬），面額2,000元（頭獎2,600萬），吸引市井小民傾囊搶購，發行商大賺紅包財，故現在一般的日子，面額1,000元的刮刮樂也上架販售（**圖3-18**）。

圖3-17　台北銀行曾經發行過50元刮刮樂彩券

圖3-18　台灣彩券公司發行的各種面額刮刮樂

(二)賓果賓果（BINGO BINGO）

1. 「BINGO BINGO賓果賓果」是台灣彩券公司模仿博弈娛樂場區內提供的全區型「Keno」遊戲，與澳門「白鴿票」[11]遊戲類似的升級版電腦彩券遊戲，是一種每五分鐘開獎一次的超級電腦開獎的彩券遊戲。電腦選號範圍為01～80，可以任意選擇玩1～10個號碼的玩法（稱為「1星」、「2星」、「3星」……「10星」），或者加碼選「大小」或「單雙」等加倍彩金附加玩法，每次開獎時，電腦系統將隨機開出20個獎號，買家可以透過投注站的電視螢幕即時觀賞開獎過程，同時依選擇的玩法和選號進行對獎。

2. 每注售價為新台幣25元，每五分鐘開獎一次，如買家的選號符合任何一種中獎情形，即為中獎，可立即兌領獎金，所有獎項皆為固定獎金（**圖3-19**）。

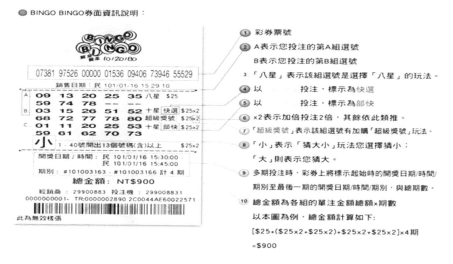

圖3-19　「BINGO BINGO賓果賓果」電腦彩券遊戲投注說明

◎ 第三節　台灣彩券行之投資與經營管理

一、公益彩券經銷商遴選及管理要點

(一)經銷商遴選資格

具有工作能力之：

1.身心障礙者。
2.原住民。
3.低收入單親家庭。

(二)電腦型彩券經銷商

電腦型彩券經銷商需經遴選及建置，訂定有月銷售額標準，區分為總金額新台幣40萬元、30萬元兩級，與偏遠地區的10萬元與3萬元等級（部分離島）。

(三)立即型彩券經銷商

經發行商審查後，具有工作能力且面試合格者，發給立即型彩券經銷證。

(四)商營公益彩券

租牌也行（兼營社區服務虛擬／實體商店），目前（2019年9月）共有：

1.立即型彩券經銷商：男性19,774人、女性17,107人，合計共36,881人。

2.電腦型彩券經銷商：男性3,178人、女性2,399人，合計共5,577人
（圖3-20）。

(五)彩券行之經營管理

彩券行之投資項目與設備：

1.合法登記之可使用空間需為3坪（含）以上，足以配合放置投注設
　備及指定之販售設備。

2.裝潢設備20～30萬，招牌、櫃檯、桌椅、監視器、冷氣、招財用
　具、營業登記等。

3.電腦設備約1～2萬元、包牌軟體約2,000元、旗子數支、招牌、放
　選號單的投注單陳列架數個、放刮刮樂的展示架，給客戶參考的
　投注資訊（報紙、書刊等）、開獎訊息影印單、鉛筆、橡皮擦、

新舊彩券經銷商營運比較		第4屆（2014年開始營業）	第3屆（現有經銷商）
租牌行情	都會區租牌月租金	1.5萬元至2萬元	7000元至1萬元
	都會區最熱鬧的商圈租牌月租金	5萬元以上	2萬至2.5萬元
	非都會區租牌月租金	1萬元	5,000元至7,000元
經銷商自行開店成本		40～50萬元	30～40萬元
彩券經銷商家數		5,800家（5,100家已簽約）	約5,000家
彩券銷售年業績（不含運彩）		--	今年預估1,200億元（中信銀接手時約600億元）

資料來源：經銷商、台灣彩券　　　　　　　　　　　製表：洪凱音

圖3-20　台灣彩券商業經營租牌與開業成本的行情

紅包袋、A4紙張、糖果、茶水、獎品等，自製廣告促銷看板（圖3-21）。

圖3-21　空間需為3坪以上，放置投注設備及指定之販售設備

彩券行之營運成本與利潤概述：

1. 開一家5、6坪大的彩券行建置成本約花費50萬元，月營業總銷售金額約80萬元，才能夠損益平衡，台灣彩券公司自行研發的「賓果賓果」遊戲占營業收入比重高達五成。

2. 成本分析：(1)借牌費用；(2)房租；(3)人事；(4)裝潢；(5)雜支。

3. 電腦彩券的販售利潤是8%，賣1萬元彩券賺800元盈餘，電腦彩券頭獎獎金累積越高，客人購買的金額就越多；刮刮樂彩券的頭獎中獎金額越高（代售利潤是10%），銷售業績就越好。

台灣彩券公司在協助建置彩券行時所提供之設施與服務：

1.投注機（市價約5萬元）、印投注彩券機器、資訊顯示器、電視機
（市價約1萬元，投注賓果賓果開獎用）各乙台。

2.與台彩連線網路費、中華電信設備費（包括ATU-R（ADSL）、
gateway、3G網卡、STB路由器一台）、電視廣告、紙卷、投注單、
懸掛的吊飾、布旗（橫直皆有）、刮刮樂海報、新產品解說傳單。

3.過年時的資金週轉（要準時還款）、教育訓練、網站上開獎資訊查
詢、免費客服專線。

(六)彩券行營運

樂透彩券經銷商創新銷售手法：

1.老顧客貼心服務。

2.自動化與自助化銷售（圖3-22）。

3.優惠與優待預報。

4.好康報馬仔公關服務。

圖3-22　樂透彩券自動化與自助化銷售

◉ 第四節　彩券發行之前景與未來

1.彩券發展未來趨勢：更多重獎勵、更容易購買（more complicate, more easy）（**圖**3-23）。
2.更多種玩法，易累積更高的金額（**圖**3-24）。
3.樂透彩券經銷商會增加更多創新銷售手法。

圖3-23　彩券發展未來趨勢：更多重獎勵

圖3-24　彩券發展未來趨勢：更多種玩法、更多重中獎機會

問題與思考

1. 為何全球大多數國家或地區都可以接受民眾參與樂透彩券博弈遊戲？
2. 樂透彩券經銷業者營運成功之前提為何？
3. 樂透彩券刮刮樂的塗膜圖案常使用博弈娛樂場大廳的遊戲，原因為何？
4. 台灣彩券公司自創的立即型電腦彩券遊戲「賓果賓果」是源於哪一種博弈娛樂場遊戲？

註　釋

❶ 凱撒還是第一個跨過萊因河進攻日爾曼（德國）與跨海進攻不列顛（英國）的羅馬人。

❷ 一位具有人文主義思想的國王，1515-1547年在位。統治時期，法國的文化空前繁榮。

❸ Elizabeth I（1533-1603年），終生未婚，因此有「童貞女王」（The Virgin Queen）之稱。

❹ 一般為每1元中的5角錢收取用在義務教育經費上，項目尚有免費課本書籍等。

❺ 多期未開出的頭獎彩金累積而成。

❻ 愛國獎券最小獎為兩個數字，共開出三組號碼，大家樂遊戲買中者可得30倍投注金的彩金，莊家（組頭）等同賺一成。

❼ 赴地方宮廟或神壇祭拜以求取開獎明牌神跡。

❽ 威剛科技股份有限公司（ADATA Technology），是一家製造記憶體與3C產品的廠商。

❾ 彩券面額100元，不符合電腦彩券面額低的暢銷原則。

❿ 頭獎總額超過新台幣4,500萬元時，頭獎獎額之獎金分配方式改為均分制，由所有頭獎中獎人依其中獎注數均分新台幣4,500萬元，貳獎總額超過新台幣2,000萬元時，貳獎獎額之獎金分配方式改為均分制。

⓫ 十五分鐘開獎乙次。

Chapter 4

吃角子老虎機部門作業與電子遊藝場／小鋼珠店經營

學習重點

- 瞭解吃角子老虎機（拉霸）在過去一百多年的演進史
- 熟悉電動卷軸及電子螢幕型吃角子老虎機之功能及特性
- 定義吃角子老虎機部門的日常作業之一些專有名詞
- 認識台灣街頭的電子／動遊樂場與小鋼珠店之日常經營作業

第一節　吃角子老虎機概述

　　傾盆而下叮叮噹噹作響的硬幣，耀眼閃爍的紅色燭燈（candle）亮起，伴隨著刺耳大作的警報聲，此現象宣告博弈娛樂場大廳新的幸運大獎得主誕生了，這是在吃角子機部門遊戲區常見的景象。21世紀因為科技進步神速，商業行銷手法更趨圓熟，愛玩吃角子老虎機的顧客越來越多，使得娛樂場吃角子老虎機部門的營收大增。

　　造成吃角子老虎機的顧客日眾並且成為賭場最賺錢的營運部門，是有一段重要科技發展應用在機台升級的歷史過程，說明如下。

一、吃角子老虎機之演進（evolution of slot machines）

(一)吃角子老虎機開創的歷史

　　查爾斯・費伊（Charles Fey）是一位從德國巴伐利亞移民舊金山的年青機械工人，他在1887年開發第一台五分錢（nickels）的投幣式吃角子老虎機（眾所周知的自由鐘圖案機台），因為創新有趣，大受娛樂市場歡迎。他將遊戲機台寄放在一些附有博弈設施❶的商家內供顧客玩樂並與商家約定，對分賺取到的利潤，獲利斐然，後人尊稱其為「吃角子老虎機之父」（圖4-1）。

(二)吃角子老虎機台的演進史

　　1902年，許多州正式禁止業者在公共場所和酒吧安裝老虎機供人賭博，1910年芝加哥商人赫伯特・米爾（Herbert Mill）推出「話機鐘」型的吃角子機，普及全美的酒吧與俱樂部。外觀像公共電話機的吃角子老虎機，其卷軸上圖形除了吊鐘外尚有馬蹄鐵、星星及撲克牌上的黑桃、紅

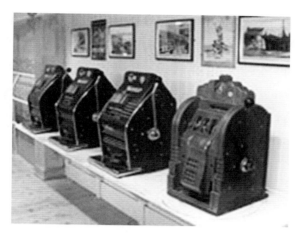

圖4-1　19世紀末最早期的吃角子老虎機

心、方塊、梅花等共20個圖案。

　　機器後來演進成鵝頸型的投幣孔與滾輪卷軸之水果圖案，其中仍以自由鐘形（吊鐘）圖案為最大獎，當時每個機台都超過50公斤重，米爾公司大約製造了30,000個機台（**圖4-2**）。

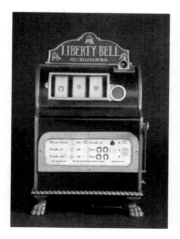

圖4-2　1910年起赫伯特‧米爾公司推出「話機鐘」型吃角子機

1964年，吃角子老虎機製造商百利科技公司（Bally Technologies）發布了世界上首款名為「錢蜜」（Money Honey）的機電型老虎機，這種新式老虎機的卷軸完全由電子零件操作，並增添了多枚硬幣的投注選項和閃爍燈光與聲音效果，但為了迎合當時遊戲玩家「手拉」的喜好，設計上還保留了機台右側的拉桿（圖4-3）。

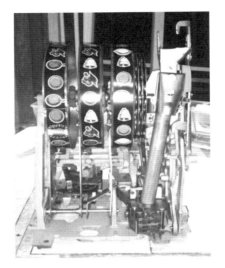

圖4-3　機電型吃角子老虎機內觀設計

(三)台灣電子工人複製吃角子機演進的傳奇

馬力歐跑馬燈電子機台，再升級成「彩金大聯盟」連線再對獎電子機台。

台灣也曾有高職學校電子科畢業的學生，自行研發出「小瑪莉機台」（super Mario slots），寄放在街頭的傳統型便利商店內供市井小民娛樂並試手氣，因為操作簡單運轉快生意太好，從而致富，流傳為賭博電玩界的大亨傳奇事蹟[2]（圖4-4）。

圖4-4　小瑪莉機台

(四)從違禁品變成賭場寵兒

俗稱「獨臂大盜」（one-armed bandit）的吃角子老虎機，一直遭到美國聯邦政府法令宣告是違禁品，禁止公開陳列，只能偷偷摸摸的在賣場角落生存，但只有在內華達州例外，因為自1931年起，該州就允許合法博弈娛樂場業的存在（**圖4-5**）。

圖4-5　1930年代的吃角子老虎機

1980年後吃角子老虎機開始成為博弈娛樂場的營收主要部分（占獲利總額30%以上），是因為有兩項科技的創新應用，造成營運作業上巨大改變，說明如下：

1. 電動卷軸分段停轉之技術（stepper motor technology）：推轉3～5個圖像卷軸之電動馬達從快速轉動到逐一停止後連線對獎，具時間差分段停止功能。其他多用途功能：累進式（progressive）或雙重累進式（double progressive）累積大獎、儲存押注與中獎金額及遊戲多種玩法。此科技問世，使機台運轉速度加快，維護成本降低，增加獲利能力。

2. 電動視頻撲克（video poker）：1975年推出，1979年開始，國際遊戲科技公司（IGT）❸製造的視頻吃角子老虎機在拉斯維加斯變得相當火紅，其也成為世界第二大老虎機製造商。本類機台在遊戲過程中玩家可做選擇決定，放棄或保留那些視頻已出現的牌張以得到再抽選的較大獎，需要相當智力做出正確的判斷，甚具挑戰性，連線彩金可以迅速累積成鉅額大獎，金額甚至高達千萬。現代電腦技術日新月異，商品研發推陳出新快速，遊戲機台美觀大方，遊戲玩法多種選擇，螢幕視聽效果佳，投注金額超過銅板／角子的額度，如美金20元、100元，甚或500元鈔票皆可使用，現在還可使用晶片儲值智慧卡，兌換回現金更方便，增加遊戲的樂趣（圖4-6）。

至於角子機演進成為博弈娛樂場寵兒的主因為：

1. 自動化：手動機械（靠齒輪與連桿聯動）進步到電動機械（靠電動馬達分段推動）型的操作方式，玩遊戲時多了聲光刺激的娛樂效果，遊戲進行的速度也大幅增加，讓體驗更有趣味。

2. 電子化：電子計數與微電腦處理器增加運轉速度與聲光色彩之生動感官刺激，1996年並開始軟體升級增加多回合獎金（bonus round）

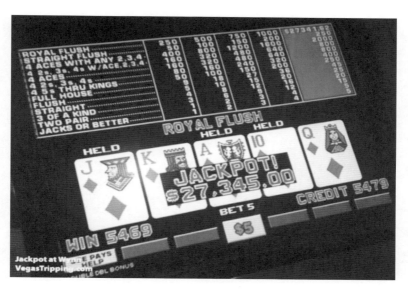

圖4-6　電動撲克（一對Jacks以上獲勝）同花大順（Royal Flush Jackpot）

　　玩樂內容。

　　3.數位化：晶圓晶片封裝拉霸遊戲軟體不斷地進化，玩法與投注選擇
　　　多元與連線彩金累積大獎的設計成為更大吸客誘因。

(五)微電腦處理器的應用

　　1.1964年微電腦處理器（electronic microprocessors）被應用在吃角子
　　　老虎機上，發展出虛擬卷軸與5連線獎，此意味著廠商能夠提供顧
　　　客更吸引人的連線累積大獎（progressive jackpot）誕生了！

　　2.連線累積大獎：電腦連線機台，每位遊戲者所投下之注的數額
　　　皆有一定比例進入累計金額中，在賭城渡假勝地（casino resort
　　　destination），如拉斯維加斯為所有博弈娛樂場相同類型機台之連
　　　線，故有時蒙幸運之神光臨眷顧，中頭獎（jackpot）時可以拉下千
　　　萬累積大獎並因此改變了中獎者的人生（**圖4-7**）。

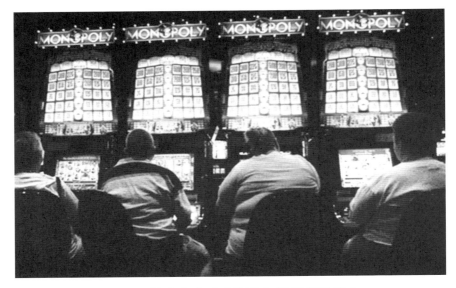

圖4-7　地產大亨（大富翁）連線角子機台

連線彩金（progressive）開出的最大獎為2003年3月21日發生在美國拉斯維加斯的神劍酒店娛樂場（Excalibur Hotel & Casino）的美金1元投幣機台，中獎金額為美金39,710,826.36美元。

一分錢（1¢, 1 penny）連線彩金機台（美國最小幣值機台）所開出的最大獎為2014年1月28日發生在美國拉斯維加斯的凱撒皇宮娛樂場（Caesars Palace Hotel & Casino）的幸運輪連線機台（Wheel of Fortune Video Slot），金額總數為美金4,526,288.12美元。

連線彩金有三個類型：大都會區連線（wide-area progressive）、地區連線（local-area network）、娛樂場獨立連線（stand-alone progressive）。大都會區連線有一個中央系統，把所有娛樂場的角子機台連到一起，是很大的一個網絡，可達到數萬台或數十萬台的規模量級；地區連線是把本地在網路的所有機台器連到一起；娛樂場獨立連線機台數量就比較少了，可能八台、十二台或二十台不等的角子機連線。

(六)角子機遊戲廳之室內裝潢豪華

今天，拜電子與電機科技進步之賜，吃角子老虎機遊戲部門之營收甚至高達賭場營運總額的70～80%。所以角子機遊戲廳之室內裝潢非常豪華，且配備有高薪公關人員提供玩家貴賓級服務（台灣赴澳門賭場工作之公關員工很多皆在吃角子機部門區貴賓廳服務）。

吃角子老虎機的客人是忠誠度較高的常客，博弈娛樂場老闆會想盡辦法留住這些客人。過去吃角子老虎機的客人多是家庭主婦、退休的銀髮族或是豪客們陪伴同遊的女友❹，但現在因嶄新亮麗電子遊戲機台的發明讓遊戲過程充滿了趣味與歡樂，所以玩家人數越來越多且不再侷限於原本傳統的客群。

(七)吃角子機21世紀的新進技術

台灣的電子業廠商「伍豐」（台股代號8076）及「泰偉」（3064）科技電子是製造吃角子老虎機的全球級供應商。2007年6月25日伍豐科技以博弈概念股封王，一度衝上市價新台幣700元大關，成為投資人競相追逐的目標。

21世紀吃角子老虎機台內的組裝零件已經「模組化」整合，故障區位即迅速以模組零件抽換更新，無須像過去一樣停工等待維修排程，其他的新進技術被應用在上或附屬的配套設施包括：

1.觸控螢幕。

2.多合一遊戲機台：四種博弈遊戲於同一螢幕分割出現，可供選擇性參與（圖4-8）。

3.大獎遊戲（Bonus）介面：進入第二與第三螢幕的翻倍獎金（bounce）遊戲可以跨店家與跨區域連線累積大獎彩金。

4.機械手臂或真人發牌員與電子遊戲機台結合。

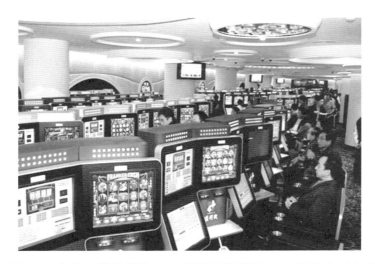

圖4-8　多合一遊戲機台：四種博弈遊戲於同一螢幕分割出現

5.無線結帳管理系統（機台子機與電腦主機即時記錄）、電子帳務整合系統（SAS & Non-SAS Gaming Machines Management System）與客層管理系統（Player Management System）。

6.現代吃角子老虎機台代幣系統（TITO）（**圖4-9**）。

7.電動遊戲機娛樂場（E-Casino）（**圖4-10**）及電子博弈遊戲桌台（E-Table）（**圖4-11**）。

二、吃角子老虎機零組件之專有名詞

(一)供電系統（power system）

1.電力供應線路（power cord）包括交流電（AC power）及直流電（DC power）配線。

2.交流電供應線路有螢光燈系統、硬幣漏斗馬達、影像彩色螢幕

圖4-9　現代吃角子老虎機台代幣系統（TITO）兌現打印機

圖4-10　美國馬里蘭州的電子機台娛樂場

圖4-11　澳門葡京賭場角子機廳之E-Table

（video color monitor）及交直流轉換變壓器，變壓器輸出直流電主要用在微電腦運轉。

(二)投幣系統及出幣系統

1.投幣系統（coin-in system）：由硬幣入受器、硬幣揀選器及硬幣接受器組成，硬幣投入後經電子及機械設計器材識別後接受或排出。

2.出幣系統（coin-out system）：由儲藏硬幣漏斗及聯結控制及計數監測儀器（光遮斷或電子計數器）組成，專司吐出硬幣給付顧客。如果吃角子機硬幣吐光了或卡住了則會自動停止並在螢幕上顯現故障信號且機台上方燭燈會一閃一閃的召喚服務人員前往處理。

(三)玩家押注系統、玩家遊樂現況展示系統、玩家遊樂結果運轉系統

1.玩家押注系統（player input system）：提供顧客兩種自行操作功能，分別是：選擇用「拉桿」或按「起動鈕」方式使轉輪旋轉；電動撲克牌則有額外選擇，如保留／停牌（hold）、重／補發（draw）等功能。

2.玩家遊樂現況展示系統（player status displays system）：提供顧客視聽功能，顯示出包括累積賭金、下注金額及中獎金額，多線投注並有逐線顯示亮燈告知下注情況；音效則包括投幣聲、轉輪旋轉聲、中獎及贏得jackpot聲，目的在製造客人之興奮情緒。

3.玩家遊樂結果運轉系統（player outcome functions system）：指吃角子機微電腦會逢機出牌使顧客中獎，但出彩結果及吃入硬幣數量均會顯示在螢幕上並自動監測及回報電腦，再產生脈動逢機出牌。

(四)機具會計審計系統及機具保全系統

1. 機具會計審計系統（game accounting system）：由內裝計數器（internal meters）統計，像里程表一樣封裝，可記錄硬幣進出、落袋實際情況。

2. 機具保全系統（machine security system）：用以防止賭客詐欺情形。包括監測信號器偵測：門打開、釣線硬幣、假硬幣鈔票、獎金出口滑槽釣硬幣、外力強制改變轉輪停止位置等。

(五)其他非運轉部分或零組件等術語（nonfunctional parts and other terminology）

1. belly glass（機具保護玻璃）。
2. bowl（硬幣收取碟）。
3. chase lights（跑馬燈）。
4. cycle（圖案圈）。
5. expanded pay table glass（大型字賠付表保護玻璃）。
6. game sheet（遊戲表單）。
7. link（機具）聯結。
8. multiple game（複合遊戲）。
9. pay table glass（印有賠付表的玻璃）。
10. progressive/ double progressive（累計／雙重累計）。

三、網路虛擬博弈娛樂場

1. 智慧型手機加App應用程式聯手讓虛擬博弈娛樂場的博弈遊戲幾乎無所不在。

(1)行動（虛擬）博弈娛樂場利用美國蘋果手機（iPhone）與平板電腦（iPad）大賺世界財。

(2)蘋果公司App應用程式平台部門提供吃角子機遊戲軟體下載服務，利用行動通訊硬體內建iOS系統透過網路進行互動式遊戲（圖4-12）。

圖4-12　智慧型手機加App應用程式聯手讓博弈遊戲無所不在

2.提供行動硬體（手機與平板電腦）之互動式博弈遊戲軟體應用程式的雲端虛擬商鋪目前有三家，說明如下：

(1)谷歌遊戲（Google Play）：供安卓（Android）系統手機下載使用。

(2)亞馬遜應用程式（Amazon Apps）：供安卓系統手機下載使用。

(3)蘋果App商店（iStore）：供內建iOS系統的蘋果手機下載使用（圖4-13）。

圖4-13　提供博弈遊戲軟體應用程式的三大虛擬商鋪

🎯 第二節　台灣電子／電動遊樂場與小鋼珠店之經營作業

一、電子／電動遊樂場

(一)電子遊藝場設施與設備

1.遊藝場有大型街機、自動販賣機、代幣兌換機等設備。

2.台灣某些遊藝場也設置成人區提供賭博性電玩遊戲機台。

(二)電子遊藝場之營運作業

1.台灣電子遊藝場，幾乎皆以登記個人行號的方式經營，非公司登記，遊藝場業也似乎無法和博弈遊戲活動劃清關係。

2.營業場地劃分為「益智遊戲類」及「博弈娛樂類」兩遊戲區，並有警衛或保全人員在博弈娛樂區入口作人員管控。

3.益智類遊戲機台包括模擬競速類、音樂類、打擊類、射擊類、運動

類、螢幕類、彩票機、禮品機、夾娃娃機等遊戲機台。

4.博弈類遊戲機台一般皆採取會員制度，製作智慧型會員卡，後檯管理系統詳細記錄玩家資料（含金融機構個人戶頭供商家直接匯入使用）及消費金額（**圖4-14**）。

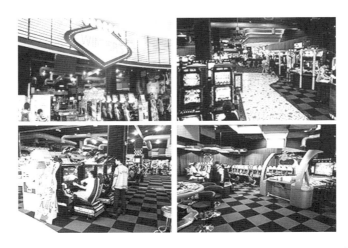

圖4-14　遊藝場之電子遊戲機台與歐美進口連線電子博弈機台

二、小鋼珠店

(一)柏青哥小鋼珠店之經營作業

「柏青哥」遊戲在日本是一種老少咸宜的大眾化娛樂，台灣《電子遊戲場業管理條例》規定遊戲成果戰利只能兌換2,000元以下獎品，單純的兌換獎品經營手法並不能滿足國人的堅強賭性，業者們為了生意興隆，便暗中從事兌換回現金之手法。中獎後累積的鋼珠[5]經電子計數機台電子計點後由店家回收轉成點數卡，之後還有複雜的現金兌換流程，說明如下：

1. 玩家在店內能兌換的獎品包括酒、鋼筆和電子產品，須拿到第三方
 開設的店鋪才能兌換成日圓（**圖4-15**、**圖4-16**）。
2. 以獎品輾轉換回現金、利用店外的巷弄裡或躲在車內兌換。
3. 將現金放在廁所衣服口袋或衛生紙盒內兌換。

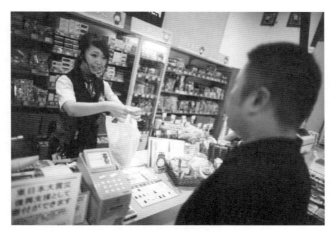

圖4-15　玩家在店內用點數卡兌換獎品

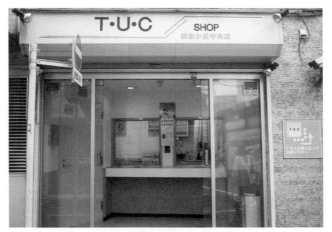

圖4-16　柏青哥店玩家在店外的TUC店用獎品兌換現金

4.預先埋設水管通到店外後方，賭客持積分卡交付櫃檯後被示意自行
到防火巷拿取，由員工從水管口將綑綁好的賭金擲下，讓客人拿取
達到兌換賭金目的。

台灣地區的「柏青哥」小鋼珠店除了台北市例外❻，其他都開在大都
市重劃區新興商圈內，如台中市朝馬轉運站附近有些店家聚集，衛星城鎮
則開在人潮多的市區街巷內，遊走在法令邊緣營業。

許多日本柏青哥店現在有專攻女性客人的機台，採用粉紅系列外
觀，設置在禁菸區，大門出口區也新裝設菸味快速去除亭，而日本政府為
迎接2020開放博弈娛樂場❼的嚴峻挑戰，允許每個店家都設有鋼珠點數儲
值晶片卡的直接兌現機台，方便客人兌換贏得之彩金。

(二)柏青哥與無鋼珠之「柏青嫂」機台店之經營作業

柏青嫂遊戲機台❽是一種結合柏青哥直立型電子螢幕與吃角子老虎機
台卷軸連線對獎設計的電子遊戲機，因為無須擊打送出鋼珠與藉碰撞鋼釘
進入洞口而啟動對獎畫面，故不會產生噪音，遊戲玩家在生理上會稍微感
覺舒適些（**圖4-17**）。

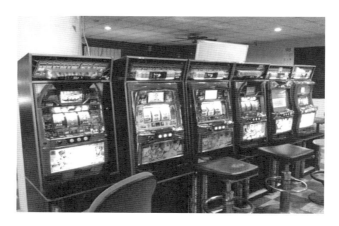

圖4-17　柏青嫂機台皆為獨立機台並無連線累積大獎設計

(三)電動玩具遊藝場的職業誘餌（shills）

1. 電子遊藝場或柏青哥店家會僱用員工假裝成參與遊戲顧客，坐在店內顯眼位置，開店後鎮日「玩樂」兩相鄰遊戲機台（已先調高中獎的機率），希望藉不斷地開獎大贏的激勵，引誘想贏錢的潛在客人投入遊戲。

2. 職業誘餌即使在其吃飯或上洗手間的時段，必須要暫停遊戲，但離開之前皆會要求現場服務人員掛上「暫停時段告示牌」保留其機台，不開放給其他客人遊戲娛樂。

 問題與思考

1. 吃角子老虎機台獲得顧客群歡迎的特性有哪些？
2. 柏青哥店受到日本社會群眾無分男女的歡迎，其主要原因為何？
3. 為何電子或電動遊樂場類型產業要僱用「誘餌」員工？
4. 使用網際網路的線上博弈遊戲為何前景看好？

註　釋

❶ 營業場所提供撲克桌台或賓果遊戲設備。

❷ 傳說該人習慣騎乘機車工作，為坊間雜誌報導內容，並未有確切其人的新聞報導。

❸ 國際遊戲科技公司（International Game Technology, IGT）是一家總部位於拉斯維加斯的美國遊戲公司，生產和分銷老虎機和其他遊戲技術。

❹ 豪客們在貴賓廳玩撲克遊戲，怕受干擾，讓女友在角子廳碰碰運氣。

❺ 連莊機台每一莊16回合（rounds）累積出珠量約一盒，2,200顆左右。

❻ 陳水扁擔任市長時，大力取締經營業者，本行業從此一蹶不振。

❼ 日本政府為配合東京奧運發展經濟，已通過博弈娛樂場設立合法化法案並允許美國米高梅集團在橫濱與大阪的投資案。

❽ 台灣業界實體或虛擬店面（online）經營者亦稱之為「柏青斯洛」機台。

第三篇
博弈娛樂場經營管理

本篇具體闡述博弈娛樂場之經營與作業管理，從投資前的市場調查（market analysis）、財務分析（financial analysis）、土地開發（land development）、社會經濟與環境衝擊考量（investment considerations）到開幕後營運管理（operations management）工作項目與內容，共分為三個章節的整體與細部構成，說明如下：

第五章〈博弈娛樂場之營運作業〉。內容包括投資開創事業前的可行性研究（a feasibility study）之文件準備（documentary preparation）、營運事業計畫書（business plan）之規劃與建立工作、娛樂場人員招募、人力組織運用與工作環境現況。

第六章〈保全及監視部門與柵欄收支區之作業〉。內容為非屬營收的保全、監視與柵欄收支區等三個部門的人員組織結構、編制職位之工作職掌與職責，及部門所需專業知能與工作使用的裝備。

第七章〈博弈娛樂場市場行銷〉。內容包括市場行銷概念與定義、如何規劃有效的博弈娛樂場行銷計畫及吃角子老虎機台部門之行銷工作重點。

Chapter **5**

博弈娛樂場之營運作業

學習重點

- 知道為何要先為博弈業管理工作預作事業營運規劃（operations management planning）
- 認識企業組織在確立使命／宗旨時之工作要項
- 瞭解為何（why）及如何（how）去完成博弈業的事業計畫書
- 熟悉如何建立一個博弈娛樂場內部管控的系統（developing a system of internal controls）

◎ 第一節 開創博弈娛樂場事業

一、博弈產業需求面概述

遊客前往博弈娛樂場之動機（Why do people visit casinos?）為何？也就是遊客前往博弈娛樂場之十大理由，包括：

1. 賭博的誘惑。
2. 遊憩／娛樂。
3. 吃與喝。
4. 社交活動。
5. 生活挑戰。
6. 金錢因素。
7. 好奇非看不可。
8. 享受博弈娛樂場周邊多樣休憩產品。
9. 獲得貴賓（VIP）身分地位及尊榮待遇。
10. 追求浪漫生活的羅曼史（romance）。

因為這些休閒遊憩生心理需求產生的動因推力強大，並在現代社會大眾傳媒科技進步的推波助瀾下，已形成難以圍堵的時代潮流，所以很多國家採用限制性❶合法化疏導方式管理民眾的博弈遊戲娛樂需要，並藉此產業活絡地方經濟的發展。

二、博弈產業供給面概述

(一)全球博弈市場

在20世紀，幾乎是美國獨占博弈市場的局面，但到了21世紀初，在亞太地區產生了兩個新的競逐者，澳門❷與新加坡❸先後加入市場後，已呈現東西方博弈業分庭抗禮之勢，2020年後，在東北亞的日本加入最後一塊拼圖後，整體博弈市場已完全被瓜分，自此博弈渡假村成為觀光事業的火車頭，帶領各國的服務經濟大步向前行。在2013年時，亞太地區與美國整體博弈市場❹的規模均達到約600億美元（**圖5-1**）。

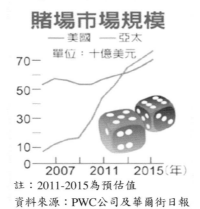

註：2011-2015為預估值
資料來源：PWC公司及華爾街日報

圖5-1　美國及亞太地區博弈業的市場規模
資料來源：《經濟日報》，2012/03/05。

澳門在2004年首家外資金沙娛樂場開幕後，博弈業蓬勃發展，來自美國、香港兩地具有多年營運經驗的業者競相加入，2007年博弈業總營業額一舉超越拉斯維加斯成為世界最大的賭城。2013年澳門博弈業三牌六家

業者的營業收入為450.94億美元，新加坡兩家博弈整合渡假村營業收入為60.80億美元，拉斯維加斯一地（不含雷諾與太浩湖賭城）的營業收入為65.05億美元（圖5-2）。

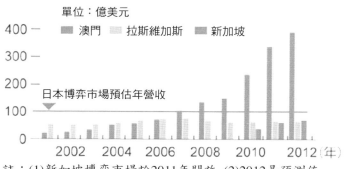

全球三大博奕市場年營收

單位：億美元

註：(1)新加坡博弈市場於2011年開放 (2)2012是預測值
資料來源：CLSA、華爾街日報

圖5-2 澳門、拉斯維加斯與新加坡市場

資料來源：《經濟日報》，2012/03/05。

(二)亞洲新興市場

◆日本

2004年4月日本國內首創專門培養賭場專業人才的「日本博弈學校」（Japan Casino School），已正式在東京都中野區開業營運，共有114名各界人士完成註冊，大部分學員的年齡在二、三十歲之間，其中39名為女性，上課的學員們多期待能在博弈業合法化❺後能搶先占到一個職場好位子（圖5-3）。

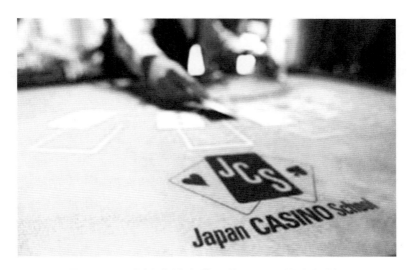

圖5-3　日本培育博弈業工作人員的博弈學校

　　日本將於2020年在東京（Tokyo）舉行夏季奧林匹克運動會（Olympic Games），在2025年於大阪（Osaka）舉辦世界博覽會（Expositions），這兩個世界級的大型活動事件能加速國家經濟的整體發展，所以現任首相安倍晉三❻帶領的政府非常重視相關的配套開發建設計畫。2018年《日本經濟新聞》（Nihon keizai shinbun）報導：日本擬開設綜合賭場渡假村，冀望趕及迎接2020年東京奧運的旅遊熱潮，澳門「新濠博亞娛樂」行政總裁何猷龍披露，若日本政府向賭業開綠燈，公司將計畫投資50億美元於東京及大阪開設大型賭場及渡假酒店。

　　《日經》中文網報導，日本政府已開始討論在2020年東京奧運會開幕之前批准開設三處賭場，預計大阪和沖繩等地將成為候選。日本政府希望借助賭場巨大的「攬客效應」，促進訪日外國遊客的增加。相關賭場將對外國人免收入場費，對日本人則將收取數千日元的入場費。為了防止和減少賭博上癮和治安惡化等負面影響，還會制定相應對策。

　　美國「米高梅國際渡假村集團」（MGM Resorts International）❼執行

長James Murren 2016年11月3日（星期一）在東京接受媒體記者訪問時宣布：將投資約48～95億美金在日本興建內含住宿、購物與會議設施之整合型博弈娛樂場渡假村。日本政府將發出三張IR牌照，候選地址落在東京、橫濱及大阪三地。米高梅集團候選地址落在橫濱及大阪[8]，目前已提出IR藍圖，與香港銀河集團和馬來西亞雲頂集團競標中。

◆馬來西亞

　　雲頂與麗星郵輪集團早就布局在全球的博弈市場，光在英國一地就擁有大小共六家娛樂場，總裁林國泰[9]更是積極在菲律賓馬尼拉（2009年）、新加坡聖淘沙島（2010年）、南韓濟州島（2015年、2017年）、美國紐約市皇后區（2011年）、佛羅里達州邁阿密市（2020年）、內華達州拉斯維加斯市（2020年）等地陸續投資博弈娛樂場（**圖5-4**），他的兩個姪兒，林拱耀與林拱和兄弟倆也在越南[10]、柬埔寨[11]、澳洲等地大展鴻圖投資博弈娛樂場事業。

圖5-4　美國邁阿密名勝世界娛樂場與購物中心

◆南韓濟州島

南韓濟州島（道）原有8個博弈娛樂場，在香港的馬來西亞雲頂與中國大陸安徽藍鼎集團（神話世界綜合渡假村）接續加入後，目前共有10間博弈娛樂場，新加入的為凱悅麗晶酒店的雲頂濟州娛樂場（Genting Jeju Casino at the Hyatt Regency）及濟州神話世界的藍鼎娛樂場整合渡假村（Jeju Shinhwa World Casino Landing Resort）。

◆俄羅斯海參崴經濟特區

俄羅斯2014年5月在其亞太地區的出海口海參崴（Vladivostok）[12]設立經濟特區，為吸引投資者，俄國政府以非常低的博彩稅（1.3%）吸引投資者，遠較澳門（39%）和新加坡（22%）低得多。2015年11月首家博弈娛樂場「水晶虎宮殿」率先開幕，到2020年還有6家娛樂場將陸續開幕，此處濱海娛樂區，俄國政府計畫將其打造成「北方的澳門」，甚至成為「亞洲的拉斯維加斯」。

◎ 第二節　博弈業管理工作規劃

一、投資可行性研究

企業創業，投資博弈娛樂場進行可行性研究（a feasibility study），有四個特定目的：瞭解投資可能性，建立最佳發展觀念，協助建立營運管理及行銷指導方針，以及協助取得投資人與財源。可行性研究之大綱一般分為七大項，條列說明如下：

(一)企業概述（description of the business）

包括產品／服務、競爭比較、產業沿革及產業現況，亦需說明未來

公司組織型態。

(二)法規及風險分析（regulatory & risk analysis）

　　列出須遵循之行政法規、繳納的稅捐及申辦的證照。評估企業可能遭遇到的風險（保全、危機及風險管理）並做保險（購買保險的類別與項目）管理。

(三)位置／地點分析（location analysis）

　　博弈娛樂場之地點選擇程序包含兩步驟：

1.選擇一處適當區域。
2.選擇區域內特定據點。

(四)管理分析（management analysis）

1.組織結構分析：工作責任分區、職務職掌分配、重要人員工作職掌表述、近中期企業目標及建立組織結構圖表。
2.人力資源運用管理分析。
3.主要營運考量分析：計畫或服務之特殊重要層面、利用其他組織設施資源之方式、使用特殊或支援裝備、使用下游包商之方案及列出設施維護時間表及工作分配。

(五)市場分析（market analysis）

　　市場分析內容包括：市場區隔、競爭分析、市場定位、需求預測及決定市場占有率。

(六)財務分析（financial analysis）

財務分析內容包括：開設成本、作業成本、營收預測及專業財務報表。財務分析存在兩個黃金定律（golden rules）：

1. 寬估費用（costs）且緊估利潤（profits）。
2. 採用樂觀、現實及悲觀三套版本分析作業成本、預期收入及財務報告。

(七)可行性建議（feasibility recommendation）

研究評估後，決策可能有四：籌措財源後執行、修正並尋找財源、修正基本觀念再進行另一次可行性研究或廢除本計畫案。

二、預先規劃完成事業營運計畫書

在完成投資可行性研究後，確立計畫案可行、未來可以賺到錢、有足夠適合作業人力後，就可準備籌劃開幕營運事宜，此後博弈業營運作業之成功或失敗常維繫於此時是否有預作管理規劃工作。

具體的使命（mission）、清晰之願景（clear vision）及目標設定（goal setting）是博弈業管理工作成功之先決條件，達成願景及目標則須靠具「策略性」之事業計畫書（business plan）。博弈業日常（routine）營運作業之推動是依據事業計畫書而進行，故業務能立即成功及長期穩定之基礎，取決於計畫書內容是否有一些影響成功之重要觀念及事務（key concerns and concepts）。

三、規劃博弈業經營管理計畫的三步驟

(一)確立博弈娛樂場使命及願景

◆確立使命（mission）[13]

　　使命是什麼？重要嗎？使命就是行銷時的Why，美國知名小說家馬克·吐溫（Mark Twain）[14]曾說過：The two most important days in your life are the day you are born and the day you find out why.[15]，此句話套用在企業／公司上面，也就是說：企業／公司成立及為何成立是兩個對公司最重要的事情（理念是成功的關鍵力量），例如：

1. 蕭登·艾德森[16]（Sheldon G. Adelson, Chairman and CEO, Las Vegas Sands Corp.）為新加坡濱海灣金沙所確立的使命是：「拉斯維加斯金沙公司很興奮也已準備好加入新加坡記錄歷史之旅，我們將扮演星國未來經濟發展的催化劑與觀光業快速發展的基地台之角色，濱海灣金沙將協助新加坡站穩世界最棒旅遊目的地之地位。」

2. 美國拉斯維加斯「凱撒皇宮渡假飯店」（Caesars Palace Hotel & Casino）的使命是：「本企業最大的資產就是員工，我們人力團隊開發的不僅是旅館物質利益，也同時建立每位成員高道德責任感，我們把員工當作令人尊重的個體，我們的成功使員工感受到生命有意義及受尊重，此並反映在他們對工作及顧客服務的態度上。」

3. 拉斯維加斯「米高梅金殿渡假飯店」的使命是：「我們企業團隊以您為榮，獲選加入金殿渡假飯店是因為您非常優秀，雖然公司投資很多錢在建物資產上，但我們企業發展的策略還是以員工服務為主要商品。」

4. 「始祖鳥遊戲機」股份有限公司[17]（Aruze Gaming Macau Limited）的使命是：「成為全球電子遊戲機娛樂業供應商的第一名」（To

be the number one supplier of electronic gaming and entertainment equipment to the global casino industry.）。其願景是：「永為業界最佳者」（Be the Best In）（圖5-5）。

- The Origin of Our Name: AR represents the 'ARCHAEOPTERYX,' a flying dinosaur that has been called the 'first bird' and is also featured in our corporate logo.(公司名稱始祖鳥，Who we are)
- Our Mission Statement: To be the number one supplier of electronic gaming and entertainment equipment to the global casino industry.(What we value)
- Our Vision: Be the Best In(永為業界翹楚)

圖5-5　始祖鳥遊戲機股份有限公司的企業使命與願景

◆確立願景

　　願景為該博弈業之營運哲學反應出事業價值所在及營運走向，內容應包括業主／投資人（owners and investors）、營運管理（management）、顧客（customers）及員工（employees）之共同利益目標。願景陳述若要有效（the effective mission statement），必須落實於員工、管理工作及各階層主管之心中。如在新進人員訓練中作宣導，用海報張貼於工作場所之公共空間區，以及不斷建立於鼓舞員工士氣及職場工作動機中。很多的企業組織將使命、願景、策略（strategy）、目標及目的（goals & objectives）結合在一起，對外界與向股東陳述（圖5-6）。

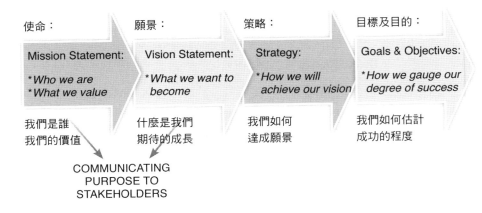

圖5-6　博弈娛樂場成立使命、願景、策略、目標及目的

(二)釐定企業組織之事業計畫書（implementing a business plan of organization）

　　博弈事業計畫書之內容大致包括：使命、公司背景、產品概述、行銷、競爭者與SWOT分析、營運作業、財務計畫、計畫時程與執行摘要等（**圖5-7**）。

1. 博弈事業計畫書之功能是製作一份組織結構圖（an organizational structure），將組織及人員工作職掌做適當區劃（appropriate segregation of functional responsibilities）。博弈娛樂業企業與人員組織圖表之重點為表現出工作部門區分（department divisions）及工作人員職位與職掌（position descriptions），橫向顯示為工作協調合作部分，縱向顯示為工作指揮監督部分。藉組織結構圖建立工作架構（framework），使指揮監督系統得以合理的審計與控管所有資產、負債、營收及支出。使組織中每一部門功能與責任之執行（performance of duties and functions）皆能有效的落實（sound practices）。

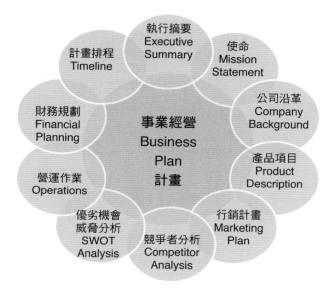

圖5-7　企業營運事業計畫書內容

2.在晉用人力方面，編製工作職位說明書（job description），建立一個選才程序，使企業內每個人皆勝任其職（**圖5-8**）。

(三)製作博弈娛樂場內部控管系統（creating a system of internal controls）

博弈娛樂場需要建立內部控管系統，各部門可以透過一項內部管控程序建立其日常工作的營運作業流程（SOP）（**圖5-9**），包括：

1.建立一般作業與行政管理之標準程序（general and administrative procedures）。

2.完成員工之職位、職掌及職責說明書（employee duties and responsibilities）。

3.制定各項作業書表與工作日誌之使用及填寫作業格式（forms

日期＿＿＿＿＿＿＿

職務名稱　　　　　　　　賓果部經理

部門　　　　　　　　　　娛樂場賓果部

主管　　　　　　　　　　娛樂場經理

工作摘要　　　　　　　　所有賓果遊戲作業

重要功能：

1.負責所有賓果遊戲操作

2.建立賓果大獎項目

3.負責召募人力及人事表報作業

4.舉辦促銷活動與招睞顧客

職務知能：

1.具備所有娛樂場賓果遊戲操作各方面的知識

2.知道所有賓果遊戲規則

3.行銷的技術

圖5-8　博弈娛樂場賓果遊戲部經理工作職掌表

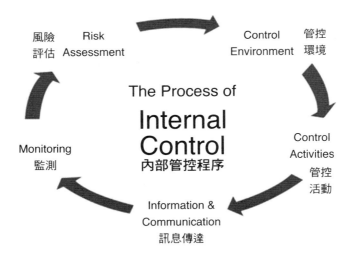

圖5-9　博弈娛樂場各部門建立內部控管系統之程序

description and usage）。

4.訂定裝備及重點設施區之使用規範（equipment and sensitive areas control）。

5.製作其他標準作業程序，如顧客債信作業、桌上型博弈遊戲作業、角子機遊戲作業、基諾與賓果遊戲作業、撲克牌遊戲間作業及監視作業程序。

◎ 第三節　博弈娛樂場的工作

一、博弈娛樂場之組織結構與各個工作職位

　　博弈業因為獲利率高，是一個知識與勞力皆密集的產業，娛樂場就像是一座主題化（themed）的渡假村（小型主題樂園），專業分工細且部門多樣。典型的企業管理組織（administrative structure）圖表明顯劃分娛樂場為兩主要部門，營運／盈收中心（revenue centers）與行政支援中心（support centers），分別說明如下（**圖5-10**）：

　　1.營運／盈收中心：

　　　(1)賭桌遊戲（live table games）。

　　　(2)德州撲克區（card games, poker and card rooms）。

　　　(3)基諾（Keno）。

　　　(4)老虎機（slots）。

　　　(5)運動比賽投注（race and sports book）。

　　　(6)旅館住宿（hotel/ rooms division）。

　　　(7)餐點供應（restaurants division）。

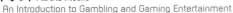

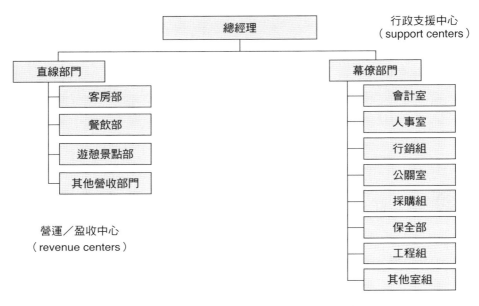

圖5-10　博弈娛樂場企業管理組織結構

2.行政支援中心：

(1)會計／稽核（accounting/ auditing）。

(2)保全（security）。

(3)監視（surveillance/ eye-in-the-sky）。

(4)人力資源（human resources）。

(5)行銷（marketing）。

(6)籌碼兌現（casino cage）。

(7)工程／維護（engineering/ maintenance）。

　　博弈娛樂場的工作多采多姿，員工專業與服務態度都很重要，是公司營運成功的資產，所以人力資源管理很重要，從事此行業瞭解其職涯資訊是必須的。博弈娛樂場人員組織結構很詳細地顯示出組織中各部門人員工作項目與職掌（**圖5-11**）。

圖5-11 博弈娛樂場人員組織結構

二、博弈娛樂場基層與高階工作職位所需之知能與經驗

應徵者年齡必須18歲或21歲以上，高中以上學歷，經過身家背景調查，有些工作要求證照，具有這些條件後才有可能被錄用。娛樂場工作人員職場需要之知能可分為三個等級，說明如下：

1.第一等級的人員：金融會計財務、餐飲服務、遊戲操作、監視與保全主管、部門經理與督導、旅館與餐廳。

2.第二等級的人員：記帳出納、收銀、電腦資料輸入、角子機維修、保鑣保全、換運鈔、遊戲行銷與促銷、發牌與桌台遊戲運作。

3.第三等級的人員：房務清潔、場區維護、服務生、守衛保全。

(一)應徵者無需經驗

發牌員（dealer）、收銀員（cage cashier）、服務生（host/ hostess/ server/ bartender）、後場房務／廚務人員（housekeeper/ dishwasher/ line cook）、接待員（member's club representative），但錄取者需受訓練課程（圖5-12）。

圖5-12　美國俄亥俄州JACK辛辛那提娛樂場酒水服務生

(二)應徵者需經驗

經理、部門主管或督導（lounge supervisor/ guest services supervisor）、禮賓車司機。

三、博弈娛樂場的工作環境現況

1. 娛樂場「快步調」的工作造成高壓力環境（It can be a high-stress environment—Casinos have a fast-faced work environment.）。

2. 娛樂場充滿了噪音、嘈雜及二手菸（It is noisy and loud that secondhand smoke is everywhere.）。

3. 員工需要在夜裡、週末、假日工作（Employees will work nights, weekends, and even holidays.）。

4. 電子遊戲機台逐漸取代娛樂場的基層人力。

5. 過去二十年來，在博弈娛樂場大廳內玩吃角子老虎機遊戲的客人已大大的增加。

四、新加坡濱海灣金沙娛樂場營運之實例

濱海灣金沙是位於新加坡的一座面向濱海灣的整合渡假村，由美國拉斯維加斯金沙集團所開發，建造成本57億美元，2010年6月23日正式開幕。金沙的三棟塔樓頂端，托著外形像船隻的懸臂平台，設有無邊際游泳池、空中花園、觀景台。渡假村內有一家酒店、會議中心與展覽設施、博物館、劇院、博弈娛樂場、威尼斯情境精品購物街、多樣化的餐館，濱海灣金沙娛樂場在行政總裁／執行長（CEO）與監察人組成的領導委員會引領行政管理作業，如人資、財務、總務、研發、業務與策略等六個部門共同運作支援由營運長（COO）帶領的營運作業團隊的工作（**圖**5-13）。

濱海灣金沙整合型渡假村執行日常營運業務時所依據的營運計畫書之主要內容確立了公司使命、願景與價值，說明如下：

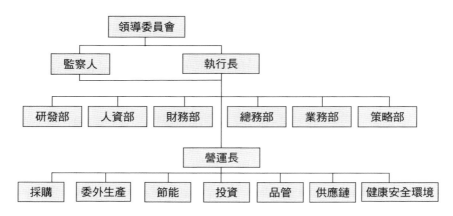

圖5-13　濱海灣金沙渡假村行政組織結構

(一)濱海灣金沙的品牌（brands）

1.我們是什麼，我們就要做得像什麼！（Who we are, how we are.）
2.把世界最偉大的渡假村帶入生活（命）中！（Bringing the world's great resorts to life.）

(二)濱海灣金沙的願景與價值

1.願景（vision）：效能（effectively）、效率（efficiently）、永續（sustainably）地操作。
2.價值（values）：卓越（excellence）、整合（integrity）、理解（understanding）。

問題與思考

1.博弈娛樂場在開幕營運前為何必須完成事業計畫書？

2.博弈娛樂場的使命、願景與價值多以員工為核心，其原因為何？

3.博弈娛樂場人員組織結構圖的建立為何重要？

4.博弈娛樂場的禮賓車司機為何需要有多年同性質工作經驗？

註　釋

❶ 在年齡、身分或地理區層面設限制規定。

❷ 澳門在2002年開放賭權,娛樂場全面現代化,滿足市場多樣需求。

❸ 新加坡在2006年解禁,以發展觀光導向,允許設立整合型博弈渡假村。

❹ 包括陸路、渡輪區與原住民保留區博弈業。

❺ 日本在澳門特別行政區開放博弈國際化後,社會也興起此方面話題熱潮。

❻ 安倍經濟學的重要成分。

❼ 米高梅國際酒店集團是全球第二大博彩公司,2009年收入就高達60億美元。

❽ 最後定址於橫濱與大阪兩地。

❾ 已逝知名華裔富商林梧桐之子。

❿ 越南阿里斯托國際大酒店(Aristo International Hotel & Casino)。

⓫ 東埔寨維加斯之星國際大酒店(Star Vegas International Resort & Casino)。

⓬ 海參崴是俄羅斯遠東地區最大的城市,在太平洋沿岸最大的港口,經濟最發達的地區。

⓭ 中文意思包括宗旨或任務之概念。

⓮ 《湯姆歷險記》小說的作者。

⓯ 電影《私刑教育》(*The Equalizer*)引用為開場白。

⓰ 買下拉斯維加斯金沙酒店後連續虧損五年,全部打掉重建,開始轉虧為盈。

⓱ Aruze Gaming提供視頻、機械與電子遊戲角子機和加強版電子遊戲及周邊商品。

Chapter 6

保全及監視部門與
柵欄收支區之作業

學習重點

- 知道博弈娛樂場保全及監視部門人員組織結構、職責與職掌
- 瞭解博弈娛樂場保全及監視部門人員日常工作屬性及所需之技術
- 認識柵欄收支區人員組織結構、工作內容、職責及所需之技術能力
- 熟悉柵欄收支區之裝備、設施、配置與內部作業

◎ 第一節　博弈娛樂場大廳內的非營收部門

非營（盈）收中心（non-revenue centers）又稱行政支援中心（support centers），因為其業務內容並非從遊客處直接獲利，故劃分入博弈娛樂場的支持性部門（supportive departments）中，共分為博弈娛樂場大廳內（the gaming house）與後場作業（back of the house）部門，說明如下：

一、博弈娛樂場大廳內工作部門

1.保全（security）。
2.監視（surveillance/ eye-in-the-sky）。
3.支票收付籌碼兌現（casino cage）。

二、博弈娛樂場後場作業部門

1.人力資源（human resources）。
2.會計與稽核（accounting/ auditing）。
3.行銷（marketing）。
4.工程與維護（engineering/ maintenance）。

◎ 第二節　保全及監視部門之作業

一、保全與監視部門在博弈娛樂場內的角色

(一)博弈娛樂場保全及監視部門專責

1. 保護娛樂場資產（protecting the casino's assets）。
2. 藉有效法令執行以確保完整營運作業（upholding the integrity of the operation through effective law and order）。
3. 保證所有操作皆依循及遵守遊戲規則（assuring compliance with gaming regulations）。
4. 確保娛樂場大廳內遊戲客人及作業員工之安全環境（maintaining a safe environment for guests and employees）。

(二)保全部門人員組織圖表（security department organization chart）

　　保全部門與監視部門分別直屬於博弈娛樂場的總經理（general manager）管轄，保全人員組織領導指揮系統包括正與副主管（director or assistant director of casino security）各一位，帶領其下的組長或交班督導（shift supervisors），視娛樂場之規模設立為數不等的小組，每組由交班督導統領，各有編制隸屬的保全員（security officers）執行日常例行工作（圖6-1）。

1. 保全主管（director of casino security）：保全主管對總經理負責，掌管保全部門行政作業並確保博弈娛樂場能依既有政策及程序正常運作。保全主管之職責為：決定部門聘僱的員工知能條件、建立

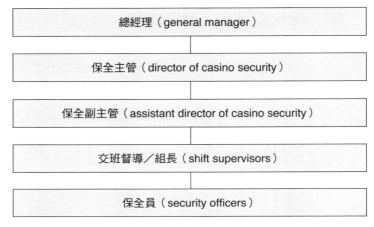

圖6-1 保全部門人員組織圖表

交班排班表及任務、安排部門員工在職訓練、執行內部管控程序中保全的角色、承擔顧客與娛樂場員工在保全部門的合法權威（**圖6-2**）。

2. 交班督導（shift supervisors）：負責引導保全行動相關的排班業務之進行，職責包括：督察保全員執行內部管控程序、提供員工安全工作環境與確保無毒博弈娛樂場環境。

3. 保全員（security officers）：負責執行法令、確保安全及緊急作業程序及娛樂場政策能夠貫徹、護衛大廳現金移轉及贏錢客人的人財安全離去、協助各區場子移轉籌碼及顧客的簽帳借條單據（slips）、保護支付兌換區人員及財物安全避免遭受搶劫及攻擊、協助及回應顧客扮演好公關的角色、提供緊急醫療協助及救助（EMT）、擔任吃角子老虎機部門大獎遊戲得主的見證、協助處理兌換大獎與機台故障處理等工作、護衛夜班下班女性員工安全的前往停車場（**圖6-3**）。

圖6-2　博弈娛樂場的保全主管與保全員

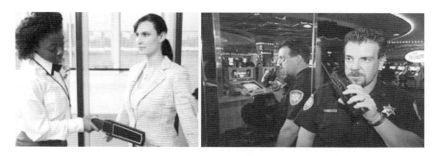

圖6-3　保全人員值勤確保員工與遊客身體與財務安全

(三)監視功能（surveillance functions）

1. 監視之主要功能為杜絕公司資產及遊戲桌台或吃角子老虎機台發生
 之偷竊行為。

2. 監視部門需要專業且訓練有素的人員擔任大廳內博弈遊戲操作過程
 的觀察工作，而這些人員必須具備有多年桌台遊戲作業經驗及先進
 遊戲的專業知識。

(四)監視部門人員組織圖（surveillance department organization chart）

　　監視部門屬特殊專業工作人員的組織，編制內職位稱作專員或幹員（surveillance agents）❶，工作地點都在娛樂場大廳監視房間內，執行監視及觀看各場子區（pits）內桌台遊戲操作與分析工作，部門日常專業工作單純，無須直接處理面對顧客的業務，分組與執勤人員人數較少，故不設副主管，監視主管（director of casino surveillance）與保全主管一樣，直接隸屬於總經理（**圖6-4**）。

(五)監視觀看（surveillance observation）的工作概述

1. 將固定式攝影機的鏡頭瞄準主要營業收入區，採用二十四小時監看並錄影的作業，左右擺頭的掃描式錄攝影鏡頭（scanners）則裝設在一般資產區，輪替捕捉各空間區的畫面（**圖6-5**）。
2. 監視部門的專業員工必須完全瞭解大廳內各種桌台遊戲規則及吃角子老虎機的科技知識。

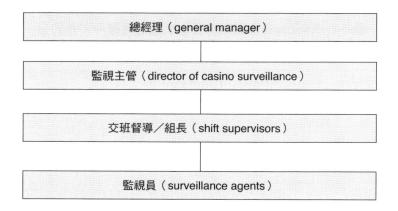

圖6-4　博弈娛樂場監視部門人員組織圖

圖6-5　用於博弈娛樂場的固定與掃描式攝影鏡頭

3.現代博弈娛樂場已開始運用3D電腦套裝軟體製作成三維空間的模擬畫面，用以監視博弈大廳內遊戲的一舉一動（**圖6-6**）。

圖6-6　博弈娛樂場的監視間

二、保全與監視部門工作案例

(一)保全部門工作案例

1.《美聯社》2017年12月31日報導——拉斯維加斯亞利桑那查理賭場

酒店發生兩名酒店警衛遭槍擊身亡事件。美國賭城拉斯維加斯在元旦新年小年夜的12月30日傳出賭場酒店的槍擊命案，兩名賭場酒店的「保全警衛」，在處理一起客房內騷亂事件時，遭槍手槍擊身亡，槍手一度試圖逃跑但最終仍開槍自盡，儘管已送醫急救但傷勢危急。亞利桑那查理賭場酒店隸屬於黃金娛樂公司（Golden Entertainment Inc.），是旗下三家賭場酒店之一。該公司發言人向賭城警局表示，因該起事件並沒有影響到公眾，所以案發後該賭場酒店並未關閉。

2. 《自由時報》2019年5月24日報導——今天清晨5時30分，澳門四季酒店（Four Seasons Hotel Macao）博弈娛樂場遭兩名男子搶走賭桌珠盤內的籌碼，並在逃跑過程中用胡椒噴霧攻擊「荷官」❷和「保全」，警方到場時兩男已逃離現場，清點發現損失港幣300萬元籌碼，警方正追緝兩人下落。

(二)監視部門工作案例

2010年10月10日凌晨七時許美國加州特魯克撲克博弈娛樂場（Turlock Poker Room）監視部門破獲了一起21點桌台博弈遊戲的詐騙作案小組，逮捕了三個賭徒，其中有一名是46歲現職的場子督導（a floor supervisor）Robert Younan，用示警方式彼此串通，這個詐欺集團在三十分鐘內就在博弈娛樂場內海撈了美金24,000元，依據監視部門的調查，這三人在撲克牌背面做暗號（marks），牌張10、11點暗案號做在牌緣，7、8、9點暗號做在牌中間，其他點數則不做暗號，由場子區督導供應撲克牌（圖6-7）。

圖6-7　21點博弈遊戲的詐騙作案小組成員

資料來源：Online Poker.net October 10, 2010 7:13 am

第三節　柵欄收支區之作業（cage's operation）

一、柵欄收支區[3]常被喻為重要的神經中樞或是娛樂場之作業中心

(一)重要功能

重要功能如下：

1.營運資金保管及審計作業（bankroll custodianship and accountability）：娛樂場營運資金包括現金、硬幣及籌碼，每日的營收保管及審計作業皆由兌換區負責。

2.服務娛樂場大廳各個場子（servicing the casino pits）：應場子督導之要求配送籌碼，驗收場子督導簽封之籌碼箱，執行顧客信用卡

簽單（credit slips）驗證作業，供應桌台博弈遊戲活動並製作收支表，即時向督導提供相關資訊。

3.維繫賭場各部門間關係（relationship to casino departments）：兌換區是營收及非營收部門間橋樑，扮演博弈或非博弈活動營收中心之金庫，各部門流動營收作帳及盤點。

4.製作財／業務報表紀錄（documentation of transactions）：負責每日營運資金盤點後製作報表及兌換區對於娛樂場資產安全護衛工作是責無旁貸的。

(二)柵欄收支區之人員組織結構（structure of the casino cage）

各種型式組織結構都可能存在，一個小博弈娛樂賭場可能會提供兩個顧客櫃檯執行收付服務，以及一個員工窗口執行較大交割作業，較大博弈娛樂場會設立收付亭以分擔主收支區之工作（**圖6-8**）。

柵欄收支區兌銀經理（cage manager）隸屬於財務長（CFO），負責每天的收支兌換櫃檯作業，其下分為四班經（協）理掌控現金籌碼兌換（shift manager）、硬幣的點計與分裝處理（coin room manager）、顧客信用評定（credit manager）與信用簽單之收帳（collection manager）事宜。顧客最常接觸到的是櫃檯內工作的收銀員（cashier），其工作除了兌換外尚包括控管保險箱，將其出租給顧客保管重要的財務。

場區聯絡員（pit clerk）是屬於柵欄區工作人員，在每個場子區（pit）負責處理顧客的信用資訊、信評資料，將交易信用積點等紀錄輸入電腦，是場子區桌台與收付區間的聯繫人員。

信評經理（credit manager）負責控管娛樂場顧客的信用紀錄與消費積點，信評櫃員（rating clerk）會透過借貸機構與信用中心調查豪客（high rollers）的財務背景並確認其信用等級。收帳經理（collection manager）負責顧客信用簽單的後續收帳事宜。

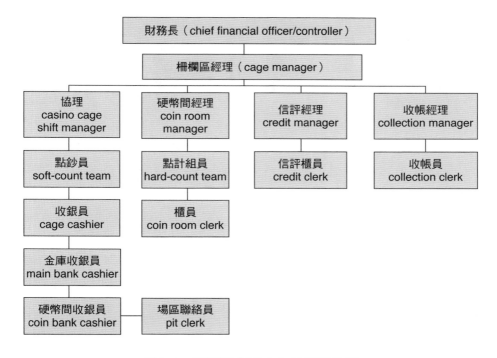

圖6-8　柵欄收支區之人員組織結構

(三)設施與裝備（cage facilities and equipment）（圖6-9）

在柵欄收支部門工作區內之業務使用設施與裝備包括：

1. computer terminals（電腦終端機）。
2. alarm system（警報器系統）。
3. surveillance cameras（監視器）。
4. safe deposit boxes（顧客保險箱）。
5. keyboard or panel（鑰匙板／箱）。
6. fill/ credit slip dispensing machine（信用單分配序號機）。

圖6-9　柵欄區的設施與裝備

(四)其他工作區內配置（other cage areas）

1.金庫（main bank/ vault）（圖6-10）。

2.紙鈔點計間（soft-count room）。

3.硬幣點計間（hard-count room）（圖6-11）。

圖6-10　柵欄收支區內的金庫

圖6-11　硬幣點計間實際作業過程

二、兌換服務（cage cashiering）

(一)gaming chips（遊戲籌碼）

1.博弈娛樂場大廳內桌台遊戲為方便莊家快速與正確計算，使用不同顏色籌碼辨識，籌碼面額從1元到1,000元不等，代替美鈔現金[4]，以利計算與收付。

2.籌碼的區分係以顏色代表著不同之美金鈔票面額，說明如下（圖6-12）：

(1)灰色（gray）代表1美元。

(2)紅色（red）代表5美元。

(3)綠色（green）代表25美元。

(4)藍色（blue）代表50美元。

(5)黑色（black）代表100美元。

(6)白色（white）代表500美元。

(7)金色（gold）代表1,000美元。

圖6-12　以顏色區別不同面額之遊戲籌碼（以美鈔計）

(二)currency（現金）

1.接受顧客的籌碼兌換成現金（receiving gaming chips from customers in exchange for currency）。

2.兌換顧客的個人、薪資或旅行支票（cashing personal and payroll checks and travelers checks）。

3.接受顧客簽單上支付的款項（receiving payment on customer markers）。

4.準備現金用以支付窗口提單或金庫區盤存單（preparing currency for recording to window bank check-out forms or to the main bank inventory form）。

三、兌換區所在的位置（cage location）

在娛樂場區的最後方遠離遊客的入出口大門。第一可降低搶匪成功的機率，第二從顧客的心理著眼，從娛樂場後門到走出前門有可能做最後的「一拉或一搏」，這樣顧客就有可能會少賺一點（**圖6-13**）。

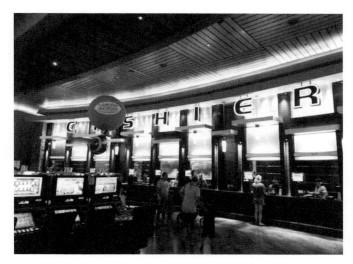

圖6-13　博弈娛樂場兌換區的位置都在大廳最後方

四、柵欄兌換區的工作研討會

因為兌換區的工作是博弈娛樂場營運作業的重心，所以業者間常常定期輪流舉辦同業專題或工作研討會，目的在加強兌換區人員的作業績效（**圖6-14**）。

研討會同業間討論的主要內容如下：

1.兌換區操作概述。

St. Charles, MO
July 15-16, 2015

圖6-14　博弈業者定期舉辦專業研討會暨展覽會

2.客戶服務和員工績效指南。

3.保護現金：現金欺詐預防。

4.兌換區信用欺詐和詐騙（包括信用卡欺詐防範，通常被稱為 PCI）。

問題與思考

1.博弈娛樂場的保全與監視部門為何區分為兩組人馬？

2.博弈娛樂場的監視部門為何無須設置業務副主管？

3.早期的博弈娛樂場兌換收支區為何要裝設鋼鐵製柵欄？

4.柵欄收支區為何多設置在博弈娛樂場的最後方地區？

註 釋

❶ 保全人員（security officers）與監看專員（surveillance agents）具有的專業技術程度有等級的不同。

❷ 荷官（dealer或croupier），荷官是指在賭場內負責發牌與收付籌碼的一種職業，可以說是決定了賭客荷包的大小，因此稱為「荷官」。

❸ 主要工作為收付與兌換籌碼、支票、現金與硬幣，早年為防歹徒搶劫，設有鋼鐵柵欄保護。

❹ 澳門特別行政區博弈娛樂場以港幣為計算基礎。

Chapter 7

博弈娛樂場市場行銷

學習重點

- 知道行銷之概念與定義
- 瞭解發展博弈娛樂場行銷計畫之程序。
- 探討博弈娛樂場吸引客人之各式各樣行銷技術。
- 檢視博弈娛樂場吸引潛在客人採用之廣告實例。

第一節　行銷之概念與定義

一、行銷之概念

　　行銷（marketing）係指在商業環境裡，針對目標市場創造出符合其需求的「商品」，並進行價格、通路配銷，以及促銷推廣等動態銷售努力，以期能夠創造出優於競爭者的顧客價值，從而贏得顧客滿意評價，同時建立與維繫良好顧客關係的一系列行動。行銷最終的目的是維持商品的市場占有率（market-share）及企業永續的獲利能力（sustained profitability）。

　　行銷的概念要從市場（market）這個字檢視之，市場是廠商必爭之地，製造業是將工廠的加工商品透過流通運業（logistics）運補至消費市場，而觀光旅遊市場消費者則被反向運往觀光工廠（目的地）體驗商品與服務，故市場需要行動起來，就是行銷（**圖7-1**）。

　　廠商透過有效的資訊告知（information）與促銷（promotion）可以令市場顧客心動（revs）或感動（touching），故行銷內容就是資訊告知與促銷。資訊告知包括：廣告（advertisement）、宣傳（publicity）與公共關係（public relations）；促銷的內容則包括：

1.小型活動（marketing actions），如打折優惠、免費的餐飲與住宿、贈送小禮物、幸運抽獎、舉辦趣味遊戲競賽、安排特會❶、表演節目與展覽等。

2.大型節慶活動（special events），如節慶活動（festivals）、花車或氣球遊行（float or balloon parades）、夜間煙火施放（fireworks）（**圖7-2**）。

（市場導向的生產過程）

圖7-1　製造產業商場動態營運架構

圖7-2　博弈產業商場動態營運架構

二、行銷之定義

　　規劃與執行內含企業組織或個體之價值或理想（values or ideas）、商品與服務（goods and services）的觀念、價格、推廣及傳銷之程序用以幫助市場交易。簡言之，行銷就是企業採用一些市場化的方法或工具（techniques or tools）以幫助商品銷售而增加獲利的經營實務。一般企業可以控制的重要行銷工具有四項：商品（product）、通路／地點（place）、價格（price）與促銷（promotion），簡稱4P's。

◎ 第二節　行銷計畫書之規劃

　　博弈娛樂場在開幕營運前須完成一份書面事業計畫書（a documentary business plan），其中亦包含行銷計畫的單元。規劃一份讓市場潛在消費者心動與感動的行銷計畫（marketing plan）以供商家據以執行，須先建立一個「4W+2H」的尋找答案架構，然後開始充實具體資料內容，用以發展博弈娛樂場行銷計畫（developing a marketing plan for your casino）。所以行銷工作的起頭是從找出四個W與兩個H開頭的問題之答案開始的，也就是說4P's組合內容最好建構在4W2H的Q &A架構上。

一、前置作業

　　蒐集相關基礎資料，藉提出4W與2H開頭的六個問題並開始找答案。將找出的4W+2H之答案置入行銷計畫架構中。

(一)4個W開頭的問題

　　4W為一個「Why」與三個「What」開頭的問題，說明如下：

1. 顧客為何光臨我的博弈娛樂場？（Why should customers choose your casino？）Why問題的答案最好是萌發於公司創業的使命與願景，在營運旺季時透過公關與宣傳方式在媒體與通路中傳送，嘗試感動市場。

2. 我的博弈娛樂場與眾不同是什麼？（What makes one casino different from all others？）

3. 博弈娛樂場提供給顧客的是什麼？（What do you have to offer customers?）

4. 適合我博弈娛樂場的什麼區隔市場？（What segment of the market is best suited for your property?）

　　三個What問題的答案是公司業務的項目，也是潛在消費者想要知道的訊息，包括：(1)渡假村的品牌；(2)提供的核心與周邊商品及服務之內容、品質及等級；(3)地址、電話與聯絡方式。此三個答案呈現在媒體或通路中的排列順序為(1)、(2)、(3)。

(二)兩個H開頭的問題

　　2H為兩個「How」開頭的問題為：

1. 如何建立顧客之忠誠度？（How do you develop customer loyalty?）
2. 如何告訴顧客自己的產品內容？（How do you tell people about your product?）

　　兩個How的答案來自於符合公司營運目標的商品與服務特色與價值，如給貴賓與常客的優惠、促銷折扣與節慶活動，在營運離峰期透過廣告方式在媒體與通路中強勢推出。

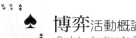
(三)從哪裡著手找答案（find the answers from?）

1. 完成的博弈娛樂場行銷計畫內容須具備心動與感動要素。

2. 心動與感動的行銷組合（Marketing Mix）＝Information＋Promotion，Information之意是供應商將商品與服務訊息公告市場，使市場消費者認知與感受並進而心動的行動。Promotion之意是舉辦促銷活動進一步讓現有及潛在顧客產生感動的行動。需要透過大眾傳播序列（Mass Communicating Sequence）以開發市場，這是有別於人際間溝通（Interpersonal Communication）的程序與要旨。

3. 從大眾傳播序列發展之金環原理中開始著手找答案。透過大眾／公共傳播三階段序列執行行銷計畫，使市場能夠動起來（圖7-3）。

圖7-3　行銷傳播順序

資料來源：本研究參考Simon Sinek, Start with Why整理而成。

二、著手建立行銷計畫（developing a marketing plan）

(一)揭櫫為何開創事業的緣由「start with why」，用以感動人心

　　Why是企業成立的使命與願景，每一位創業者都應該先想「為何經營」，再想「如何經營」。在創業時，就應思考「設立使命」和「要帶領企業走向」哪裡，否則若先以「如何經營」作為創業的優先思維，最後只剩下逐利一途。

　　Why？為何要行銷？並非只要賺錢，但賺錢卻是行銷之結果，找出博弈娛樂場（公司）存在之真正的原因（cause）、目的（purpose）及理念（belief or dream）。

(二)找出企業成立的使命「find out why」

　　「為何經營」指導「如何經營」的發展，而管理知識／方法告訴我們「如何經營」。找出博弈娛樂場設立的原因（Why），也就是將公司營運的使命與願景，透過公關與宣傳清楚揭示，以感動市場消費者。如美國金沙及團總裁蕭登·安德森確立投資新加坡的使命為：「拉斯維加斯金沙公司扮演星國未來經濟發展的催化劑與觀光業快速發展的基地台之角色，濱海灣金沙將協助新加坡站穩世界最棒旅遊目的地之地位。」

(三)與員工／顧客分享的願景及價值（how to reach vision and value）

　　如何做才能與眾（其他娛樂場）不同？如何做才能跳脫傳統競爭之窠臼？來自於兩個How的行動資訊，也就是公司追求的長期目標，如濱海灣金沙的「如何」（How）：我們是什麼，我們就要做得像什麼！把世界

最偉大的渡假村帶入生活（命）中！

(四)博弈娛樂場商品與服務相關訊息（what are about products & services）

　　博弈娛樂場行銷是一個讓潛在與現有的客人都知道公司有提供哪些核心與周邊商品及服務的傳達訊息（information）過程。現有及潛在市場顧客想知道的是什麼？包括訊息的格式及具有吸引力的內容，傳送如此的訊息目的在打動潛在消費者需要的欲求。說明如下：

◆訊息的格式為

　　行銷訊息告知的基本觀念（the basic concept of marketing）是在媒體上告訴市場潛在客群（you need to tell people）：你是誰，你提供哪些產品與服務及如何前來找到你。運用格式以你是誰（who you are）為抬頭，你提供什麼樣的商品的描述內容（what you offer）為訊息主體，以及如找到你（how to find you）作為結尾。

　　制式的訊息內容應用實例有如外食餐廳的菜單（menu），常是最好的顧客訊息告知的行銷工具應用實例（a restaurant menu is an excellent example of a marketing tool）。菜單上印製有餐廳的logo與店名，用以標示出你是誰（who you are）；菜色品項清單（food and beverage list），指出提供商品為何（what you offer）；餐廳的地址、電話與網址，告知顧客如何前來找到你開的店（how to find you）。

◆具有吸引力的內容

　　你提供什麼樣的商品的描述內容為來自三個what的答案內容。因為市場潛在消費者想要知道的是遊憩商品的價值與最終體驗為何？所以藉三個what的答案說明「what you offer」的問題。

1. 商品的涵蓋內容、品質與服務的水準為何（What are the scope and quality of the products, and the level of the services?）。
2. 特有商品與服務為何（What are the special offers?）。
3. 娛樂場貴賓社群為何（What are the VIP groups?）。

三、選擇正確的行銷工具及技術（choosing the right marketing vehicle）

(一)建立有效的行銷計畫

行銷計畫是一個產品正負面屬性條列評估，包括各類型博弈遊戲與吃角子老虎機數量、其他娛樂之類型與品質、住宿設施品質與房間大小、停車場、員工／顧客比率與服務品質、特有設施設備、超高價值項目、優惠折扣及節慶或大型活動。

(二)選用正確的行銷工具

行銷工具有：電視、收音機、報紙、商業期刊、航空公司發行的雜誌中做廣告，或以郵件、布告欄、摺頁等宣傳，以及加入旅行業或會展中搭配展售，甚至贊助社區活動或配合慈善團體做公關演出。

(三)選用行銷工具的考量

預算、目標市場及預期利潤影響行銷計畫最終決定。一般原則如下：

1. 廣告及促銷活動最好用在淡季，因為要花很多錢，效益最重要。
2. 公關及宣傳最好在旺季實施，因為花費少，人多效果好。

四、檢視行銷技術（review marketing techniques）

　　博弈娛樂場為了吸引顧客會以一些可資應用的技術樣例，例如：採用插畫（icon）、象徵符號（symbols）或卡通圖案（cartoon casino icon）抓住市場目光（**圖7-4**、**圖7-5**）。

圖7-4　博弈娛樂場採用插畫、象徵符號吸引市場注意

圖7-5　博弈娛樂場行銷常採用卡通圖案

範例中值得注意的是博弈娛樂場提供多樣的產品及休憩資源與其吸引的目標市場。

五、博弈娛樂場促銷方案（casino marketing alternatives）

1.利用住宿與餐飲折扣優惠或加值美食特會（food as a promotion）等獎勵做促銷（圖7-6）。
2.配合節慶與特定假日舉辦大型活動（special events）：博弈娛樂場在節慶與特定假日常舉辦大型活動促銷，如澳門威尼斯人嘉年華，精彩表演項目有「威尼斯人閃光火舞」，美國雷諾賭城業者在農曆新年邀請華人演藝明星做大型的歌舞秀，拉斯維加斯賭城邀集當地的企業、組織、樂隊及社區團隊等近百個遊行隊伍參加拉斯維加斯春節大遊行，在五彩繽紛的花車上表演才藝和創意節目，鑼鼓喧天喜迎農曆新年的到來（圖7-7）。

圖7-6　餐飲折扣優惠或加值美食特會獎勵做促銷

圖7-7　賭城拉斯維加斯舉辦的華人春節（著旗袍）大遊行

3.離峰時段舉辦博弈遊戲競賽（tournaments），如撲克巡迴大獎賽與吃角子老虎機大賽（圖7-8）。

圖7-8　一分錢吃角子老虎機遊戲促銷與大賽

◎ 第三節　吃角子老虎機台之行銷

一、行銷前提

(一)安裝之機台遊戲讓人興奮及入迷

1.製造遊戲顧客意識覺的滿意與感動。
2.開發潛在消費者（機台旁觀看遊客）的五感刺激樂趣。

(二)顧客感受到「以小搏大」（hitting the big one）的神奇期待

1.有多重中獎後金額累積的機會，感受到隨時得到幸運之神眷顧就能拉到連線獎項。
2.提供各種投注金額的連線機台及相對的大獎，讓顧客有更多選擇遊戲的機會。

二、行銷重點

行銷重點放在以下三個主要目的：

1.吸引客人樂意來玩機台。
2.在玩遊戲的過程中藉著斷續中獎的誘因刺激，讓顧客有期待而捨不得離開。
3.提供遊戲競賽的樂趣體驗，讓顧客持續回籠。

博弈娛樂場與車商、菸酒商、金飾珠寶商等異業合作，舉辦遊戲競賽促銷活動，藉由獎品陳列展示達到商品宣傳的效果（**圖7-9**）。

圖7-9　以名牌新車為大獎之吃角子老虎機遊戲競賽

 問題與思考

1.博弈娛樂場與一般製造業在行銷與促銷行動有何不同？
2.行銷架構中從4W與2H找出的內容組合，在博弈娛樂場與市場傳播互動過程中有重點順序嗎？
3.令顧客喜愛的吃角子老虎機遊戲特性為何？

註　釋

❶美食饗宴、料理烹飪講座、藝品製作等。

第四篇
博弈娛樂場遊戲實務作業

　　本篇因為屬於博弈遊戲的實務操作手冊部分，故所有內容只有集中在第八章一章之內，說明如下：

　　第八章〈博弈遊戲實務手冊〉。本手冊介紹娛樂場大廳內各類桌上型博弈遊戲的規則及操作內容，並針對部分華人的熱衷遊戲略作玩家贏面須知的解說，主要的目的是藉簡單扼要且井然有序的說明內容，協助同學們在短時間練習後，即能清晰理解遊戲規則及抓住操作程序的訣竅。

手冊內容共包括九種大廳桌台遊戲，對於同學們來說，除了「花旗骰」遊戲規則稍為複雜，「百家樂」遊戲「莊與閒家」的補牌規定有點變化，需要花一段時間練習外，其他七種博弈遊戲均屬規則簡單、容易演練上手的遊戲，所以放心快樂地去練習吧！

Chapter **8**

博弈遊戲實務手冊

學 習 重 點

- 認識博弈娛樂場內大廳之各種桌上型遊戲
- 知道各種博弈娛樂場遊戲之規則
- 瞭解各種博弈娛樂場遊戲之操作內容
- 熟悉各種博弈娛樂場遊戲之操作實務

賴宏昇博士　輔仁大學餐旅管理學系
楊知義博士　銘傳大學休憩管理學系
銘傳大學　休閒遊憩管理學系印行

博弈遊戲實務手冊

課程內容

 Blackjack（21點）

一、認識21點

　　每一家博弈娛樂場在21點遊戲規則內容都有其特殊規定，些許不同，但差異不大，隨著網路世界的線上博弈遊戲興起，玩家遍布全球，遊戲規則少了地區差異特性，更趨一致（**圖8-1**）。

圖8-1　21點之遊戲桌面

(一)21點遊戲桌面之動作

　　使用人工發牌器（牌盒）時，莊家一律以左手中指將牌張從牌盒推出交由右手發牌，右手送牌張到桌布已下注區時藉拇指、食指與中指執行開牌動作，莊家與閒家在遊戲互動過程中，莊家「左手」常覆蓋在牌盒出牌口，以避免牌張被替換情事。

(二)洗牌（shuffle）

　　兩種情況須重新洗牌，一是拆封新牌後，將6～8副牌重新混合交錯

整理再放入牌盒，另一是發至黃色沏牌張時，在那輪遊戲結束後，須將牌盒所有牌張取出並與之前使用過的牌張混合重新洗牌，在自動化洗發牌機問世前，亦有電動洗牌器可供莊家使用。

(三)沏牌（cut）

洗好牌後，莊家將黃色沏牌張交由任一位閒家切入牌龍（約尾端1/4處），之後再裝入牌盒。

二、遊戲規則

1. 每張21點賭桌上都會有告示（notice）說明該桌之最大（maximum）及最小（minimum）下注金額之限制。

2. 莊家發牌後，閒家就不可再下注或變換下注金額，只有在賭倍（double downs）、分牌（splits）及買保險（insurance）動作時可以加注，在首發兩張牌後，莊家會適時告知閒家何時可以做以上三種情況的選擇。

3. 每位閒家在得到莊家首發的兩張牌後，都可以有如下的選擇：要牌（hit）或不要牌（stand）、賭倍、分牌或買保險（投保莊家的牌組有機會是Blackjack）。

4. 莊家與閒家在完成所有的補牌程序後，若牌點皆未爆掉（busted），則莊與閒家比較持有之牌值，越接近21點者為勝出，除閒家首獲牌組（兩張）為Blackjack外，輸贏金額皆為1倍。

5. 莊家及閒家若牌點（值）一樣，稱作平手（push），沒有輸贏，遊戲閒家拿回自己所投注的籌碼。

三、莊家操作程序

1.扇牌（fans）：21點遊戲使用6～8副撲克牌，莊家每次拆封新牌時都必須將牌張以扇形展開，此舉是容許閒家檢查是否其中有短少缺張❶之情形，扇形畫面利於快速檢視。

2.洗牌（shuffle）：兩種情況須重新洗牌，一是拆封新牌後，將6～8副牌重新混合交錯整理後再放入牌盒，另一是遊戲發牌至黃色沏牌張❷時，在那輪遊戲結束後，須將牌盒所有牌張取出並與之前使用過的牌張混合重新洗牌。

3.沏／切牌（cut）：洗好牌後，莊家將黃色沏牌張交由任一位閒家切入牌龍中（約尾端的1/4處），之後再裝入牌盒。

4.發牌（deal）：將洗與沏好的牌張排置入牌盒後，莊家準備開始發牌，便可依序宣告：

(1)先生女士們，請下注（ladies and gentlemen place your bets）。

(2)請停止下注（no more bets）。

(3)從牌盒中移出首張牌並棄（燒）掉（burn down），置於棄牌盒中（只有重新洗牌後之第一次遊戲發牌時或換手（change）❸後需要執行此動作）。

(4)從左至右依序發牌給每位下注閒家❹，首發為兩輪。

5.每局遊戲莊家在兩輪發牌後，所有人皆獲得持有兩張牌，閒家為兩張明牌（face up），莊家為一張明牌與一張暗牌（face down）。

6.如果牌點為21點，即首獲的兩張牌組，有一張為Ace再搭配10、J、Q或K中的任一牌張，稱做Blackjack，是本遊戲最大的牌，閒家如果獲勝可贏得1.5倍之賠注。

7.莊家每局操作皆由左自右處理（deal）遊戲牌張及收付（collect & pay）與退回（return）籌碼，直至遊戲結束。

8.遊戲牌局中如有閒家獲得Blackjack，而莊家明牌為2點至9點，顯示無平手機會，則先賠付1.5倍籌碼並收取牌張；如閒家爆牌（busted），則先收取籌碼（第一動作）與爆掉的牌張（第二動作）。

9.每牌局遊戲結束後，莊家由右至左收取所有桌面剩餘牌張後，牌面向下置於棄牌盒內。

10.處理閒家的分牌：閒家的首發兩張牌如果牌值一樣，如兩張8點或兩張牌值10點的牌（10、J、Q、K），皆可選擇分牌或不分牌，分牌後變成新的兩注，再重做與其他注相同的處理程序，閒家還是可以選擇分牌、賭倍、要或停牌。

11.處理閒家一對Ace的分牌（split）：

(1)閒家如果拿一對Ace，可以選擇分或不分牌，若不分牌可以補或停牌甚至賭倍。

(2)若選擇分牌，則莊家僅會「各補一張橫置明牌」後停牌，若獲

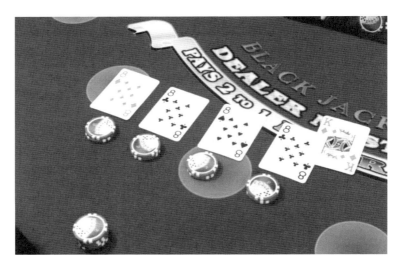

圖8-2　閒家決定加碼分牌後，莊家分成兩落各補發一張牌視同新注處理

得10、J、Q、 K的牌點，僅視為21點，非Blackjack，牌值（card value）小於Blackjack，亦無1.5倍之賠注。

(3)此時如果莊家拿到Blackjack，則莊贏；而如果莊家拿到21點則平手。

12.處理閒家賭倍後的補牌：閒家按照已投注金籌碼等額加注（置於原下注籌碼後方），莊家只補發一張明牌（橫置）❺。

圖8-3　閒家賭倍後莊家只補發一張橫置明牌

四、遊戲閒家動作

(一)買保險（insurance）

1.當莊家持有之明牌為Ace時，閒家就有選擇買莊家為Blackjack保險之權利，也就是說莊家的暗牌若為10、J、Q、K時，閒家下注買了保險就可獲得2倍的賠注。

2.買保險的金額一般為原下注額的1/2或相同金額，但有些賭場允許

買少於下注額之一半金額之保險。

3. 莊家是Blackjack的機率是4/13，不到1/3，但只賠2倍，所以不建議買保險，除非前幾局出現的牌張多為A-9的牌張。

4. 莊家於開出暗牌後，視牌值立即處理閒家買保險之籌碼。

(二)要牌／停牌（hit/ stand）

1. 閒家可以在點數爆掉前（busted，小於22點）以比手勢要牌（手指輕敲桌面兩下表示請補牌），指示莊家要求補牌（張數不限），或停牌（搖搖手掌表示不要補牌）。

2. 莊家在依序處理所有閒家補或停牌後，如仍有持牌（未爆牌）的閒家，就必須處理本身之補或停牌程序，莊家亮出暗牌後兩張牌點數和若為16點或低於16點，皆須強制補牌到17點（含）以上才可停牌，若為17點（含有Ace的軟牌點及無Ace的硬牌點）以上，則必須強制停牌。

(三)賭倍（double down）

1. 閒家在莊家發牌後可視牌值（10或11點）及莊家明牌（5、6或7點）選擇賭倍（再加原下注金額數相同之籌碼）藉以贏得更多賭金，但賭倍後僅能獲得「補牌1張」（明牌橫置）。

2. 遊戲進行中之補牌（hit）或分牌（split）後所獲得之21點僅稱做21點，牌值（card vaule）小於Blackjack，亦無1.5倍之賠注。

3. 閒家賭倍選擇僅可在首發兩張牌或分牌後補為兩張牌時才可賭倍。

(四)分牌（split）

1. 閒家獲得之首發兩張明牌若是一對，就有權選擇分牌（以食指與中指分岔表示分牌）或不分牌（直接要或停牌）。

2.若選擇分牌，閒家必須在拿出與原下注等額之籌碼置於其旁並比出分岔手勢），莊家會按照規則於分生兩注處各補上一張牌，之後，就如一般遊戲過程莊家處理閒家的選擇一樣。

五、莊家發牌之不同情況

1.在澳門的娛樂場，地區化的特別規則包括發暗牌給閒家，或莊家及閒家皆發明牌，但莊家僅先發一張明牌，莊家第二張明牌在所有閒家皆完成補停牌程序後為之，然後再視其牌值（點數）補或停牌。
2.在澳門有的娛樂場在21點遊戲規則中有特殊規定，如「投降輸一半」，即閒家在獲首發兩張牌後主動認輸，莊家僅收取一半籌碼。
3.莊家及閒家皆發明牌是因應目前洗牌與發牌機一體成型及自動化設計的進步（出牌口有晶片感應器），能加快遊戲的流程（圖8-4）。

圖8-4　自動化設計一體成型的洗發牌機

六、21點遊戲技術概述

莊家最大的優勢（house edge of games）為：閒家爆牌（busted），其下注就先輸了。莊家狀況在首發兩張牌，17點以下必須補牌（hit），17點以上必須停牌，閒家因為有補或停牌的選擇機會，技術從而產生。

(一)莊家（dealer）、閒家（player）皆為Blackjack之狀況

1.首發兩張牌Blackjack為8/169，莊家無優勢。
2.閒家優勢為獲得1.5倍賠注，優勢為0.071。

(二)首發兩張牌雙方皆為17～20點

1.閒家若停牌（stand），則莊、閒家均無優勢。
2.閒家若補牌（hit），17～20點爆掉機會從9/13逐漸增高，莊家優勢隨增加，故閒家一般皆停牌。

(三)閒家補停牌的技術面

莊家明牌是A時之狀況：

1.狀況一：莊家暗牌可能是10、J、Q、K（4/13機會），可以選擇買或不買保險。0.308獲賠2倍注金機會，莊家略占0.077優勢。
2.狀況二：莊家暗牌可能是6、7、8、9強制停牌，閒家首發兩張牌17～20若停牌，莊閒間無優勢差距。
3.狀況三：莊家暗牌可能是A、2、3、4、5，強制補牌，可能有兩次以上補牌機會。

(四)閒家補停牌的選擇（閒家牌點在16點以下）

牌盒中點數小的牌多：

1.閒家14點以下補牌，爆掉機率小6/13，可以嘗試補牌。

2.閒家15～16點以上，爆掉機率大於1/2，最好不要補牌。

(五)閒家補停牌的選擇（閒家牌點在16點以下）

牌盒中點數大的牌多：

1.閒家12～16點，3～6點，都可以不補牌，期待莊家需要補牌。

2.閒家7～10點，選擇要牌；兩張A或兩張9選擇分牌，11點選擇賭倍，閒家較有贏面。

七、21點遊戲哲學

1.莊家的娛樂場優勢永遠勝於閒家。

2.雖然可以計算出牌盒剩餘大小牌張數，但現代自動化洗發牌機能隨時洗牌，閒家已難藉加減數值算出較大贏面。

3.閒家的優勢在於遊戲過程中玩與不玩、下注大與小可以自行決定。

4.不要想變成贏錢的職業玩家，但可以成為贏面稍大的遊客，讓賭城旅遊更有夢幻感。

◎ Baccarat（百家樂）

一、百家樂遊戲概述

1.百家樂遊戲是從一種最古老和流行的歐洲紙牌遊戲演變而來。

2.莊家根據特定的規則發牌，和輪盤或骰子（花旗骰）一樣，閒家在遊戲過程中不需要做任何決定。

3.遊戲閒家在遊戲開始前只有兩個必須做的決定，即在莊家發牌之前，在桌布上選擇自己相信會贏的位置：莊家（banker）、閒家（player）或和（tie），三選一，以及想要下注的金額（**圖8-5**）。

圖8-5　百家樂遊戲的桌布

4.百家樂簡單易玩，同時又是賭場優勢（house edges）最少的遊戲之一（莊家優勢大概是1.07%），藉抽頭（下莊家且贏，抽5%）方式獲利[6]，因此成為賭場中最受華人歡迎的博弈遊戲。

5.百家樂使用6～8副牌玩，莊家發牌時可以牌面向下（暗牌）方式，允許閒家瞇看牌以增加趣味性。先發四張牌，第一張和第三張給閒家，第二張和第四張給莊家 。遊戲張牌是從牌盒中發出，和21點相似，發至切牌（黃色）張後重新洗牌。

6.賭場莊家處理賭桌上所有籌碼，並根據發出的每手牌收取或賠付賭注，牌盒可傳遞，每個閒家都有機會可以發牌（但在澳門不行，均

由莊家發牌）。

二、遊戲規則

(一)百家樂的桌布下注與賠付規則

1.大百家樂桌台最多可以有14個閒家的位置，而小百家樂桌台有7～9個閒家的座位。

2.每桌賭注限制均不一樣，但都有最低賭注及最高賭注之規定。

3.下注在閒家或莊家，贏的賭注皆按1：1之賠率支付，下注在和，贏的賭注賠率為8：1。

4.賭場對所有下注賭莊家贏的賭注中抽取5%佣金。佣金即從贏取的金額中扣除或在完成一盒牌之過程後一併收取。

(二)下注區使用的文字

桌布上下注區各國使用文字雖不同，但位置靠近遊戲閒家的投注區塊為PLAYER，靠近莊家的投注區塊為TIE。

(三)牌張點數計算

1.百家樂桌布在靠近莊家籌碼盒前有發牌置牌區，分別標示莊閒區位，看牌前莊閒均以暗牌置放，看牌後則以明牌置放。

2.A算做1，2～9按牌面數計算，10和人頭（JQK）算做0，總點數超過10以尾數計算。

3.莊與閒家的總點數計算方式如下（**表8-1**）：

表8-1　莊與閒家的總點數計算方式

9+7=16	Hand counts 6
5+5+5=15	Hand counts 5
10+9=19	Hand is a "Natural" 9
King+Ace+5=16	Hand counts 6

(四)莊或閒的補牌規定

1.根據首發之兩張牌，莊閒家積累的點數，發牌莊家（荷官）可能需要補發第三張牌。這張牌面向上（或下），先發給閒家，如果需要，然後發給莊家。每家額外發的牌只會有一張。

2.莊閒任何一家的兩張牌之總點數為8或9，這種數字稱為「天」（Natural）8或9，皆不再補牌，贏家為最接近9點的那一方。

3.其他莊或閒家是否補發第三張牌，由以下規則來決定：閒家補牌規定（表8-2）及莊家補牌規定（表8-3）。

4.莊家補發第三張牌的規則可能取決於閒家補發的第三張牌或不須補牌，有兩種情況，閒家須補牌與不須補牌後的情況。

表8-2　閒家補牌規定

Player Two Card Total （閒家兩張牌總點數）	Player Action （閒家動作）
0-1-2-3-4-5	Draws if Bank does not hold a "Natural" 8 or 9
6-7-8-9	Stands（停牌）

表8-3　莊家補牌規定

Banker 2 Card Total	Banker Action
0-1-2	Must draw if Player does not hold a "Natural" 8 or 9
7-8-9	Must Stand（必須停牌）

5.當閒家須補牌時（0～5點），莊家牌值為3～6點時，依據規則補或停牌，基於的原則是莊牌點越小補牌機會越多，莊家優勢在補牌規則中產生（**表8-4**）。

表8-4　莊家牌值為3～6點取決於閒家補發的第三張牌補或停牌

莊家的牌點	Draws（補牌）when Player's Third Card is:	Stands（停牌）when Player's Third Card is:
3	1-2-3-4-5-6-7-9-0	8
4	2-3-4-5-6-7	1-8-9-0
5	4-5-6-7	1-2-3-8-9-0
6（Stands if Player does not draw a third card）	6-7	1-2-3-4-5-8-9-0

6.當閒家為6點或7點不須補牌時（player stands）：

(1)莊家補發第三張牌（banker draws 3rd card）：莊家首發兩張牌點數和為0～5點時，皆須補牌（banker 2 card total為0-1-2-3-4-5點）。

(2)莊家停牌（banker stands）：莊家點數為6點或7點時皆須停牌。

三、莊家操作程序

1.首局遊戲發牌前與21點操作過程一樣，在請閒家停止下注後，從牌盒中發出一張明牌，視牌點數移去同等值暗牌牌張（A～9＝1～9，10～K＝10）。

2.每局遊戲在宣布停止下注後，預先決定莊閒家之看或瞇牌者（壓克力板標識），一般選下注金額較大者。

3.先將閒家兩張暗牌用牌鏟送至預先決定之看牌者，供其看或瞇牌後，宣讀牌值並明示於桌布閒家位置。

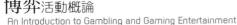
4.再將莊家兩張暗牌用牌鏟送至預先決定之看牌者，供其看或瞇牌後，宣讀牌值並明示於桌布莊家位置（**圖8-6**）。

圖8-6　百家樂牌鏟、莊與閒壓克力板標識及開牌結果記錄

四、百家樂遊戲地區性特殊規定

1.澳門賭場亦有不抽佣金（油水）之桌台，但遊戲閒家下注在BANKER位置且贏的點數為6點，莊家只賠下注金額的1/2。

2.遊戲者只能三選一的下注，但可同時另外下圍注在莊或閒家前兩張牌是對子位置，一般允許閒家下比較小金額的注，因為贏的機率是1/13，但賠率卻只有11倍，多以試或轉運氣的娛樂投注居多。

3.莊家發牌前會先從投注金額最大的莊閒家各找一位瞇莊或閒的牌，先看閒家的牌，開牌後再看莊家的牌，如無人瞇牌，則由莊家開牌。

五、莊、閒與和獲贏之機率概述

(一)和（tie）獲贏之機率

1. 10個牌點（0～9點）出現和的機率，莊家與閒家雙方皆停（7～9點）或補（0～2點）牌時，條件相同，為1/10，莊或閒家在3～5或6點不同條件停或補牌時，和的機率也約0.9/10，就是說玩十次會贏一次輸九次。

2. 以澳門特區博弈娛樂場下注最低限制HK\$300的算法：贏注獲300元×8倍＝2,400元，輸注為300元×9次＝2,700元，平均每注輸30元（占10%），是莊家抽「莊贏」油水（頭錢）5%的2倍。

(二)莊家或閒家輸贏各半的狀況

1. 「莊」或「閒」在nature 8～9點出現時，雙方皆無需補牌／停牌（suspend），輸贏的條件相同，故輸贏的機率各半。

2. 「莊」或「閒」在 0～2點出現時，雙方皆需補牌（draw），輸贏的條件相同，故輸贏的機率各半。

3. 「莊」或「閒」在 7點出現時，雙方皆停牌（S）的條件相同；在「莊」或「閒」有一家停牌時，另一家0～5點需補牌，條件也相同，故輸贏的機率各半。

(三)莊家或閒家輸贏不同的狀況（閒家6點時）

1. 閒家6點莊家也6點時，雙方皆停牌，條件相同，輸贏各半。

2. 閒家6點莊家0～5點時，原本應該是閒家贏，但此時遊戲規則為閒家停牌，莊家補牌，條件不同，閒家贏的機率9/13，輸的機率（補成7～9點）3/13。

3. 故閒家6點時，莊家有較高贏的機率，扣掉補牌平手的機率1/13，約為2.5%。

(四)莊家或閒家輸贏不同的狀況（莊家在3～6點時）

1. 莊家3～6點時，莊家視閒家補的第三張牌點數決定停或補牌。

2. 莊家3點時，閒家0～5點需補牌，補牌點數為8，莊家停牌，此時閒家贏的機率為2/6，莊家贏的機率為3/6，和的機率為1/6。

3. 莊家3點時，閒家0～5點需補牌，補牌點數為9～7（12/13）時莊家需補牌。在閒家補牌點數為9～7點時，閒家贏的機率約為5.85/13，莊家贏的機率約為6.10/13，和的機率約為1.05/13。

4. 莊家贏的機率約大於閒家贏的機率約2.5%。

5. 莊家4點時，閒家0～5點需補牌，補牌點數為2～7（6/13）時需補牌，閒家補牌（8～1點）莊家停牌時，莊與閒家贏的機率分別為29/48與12/48，和為7/48。

6. 莊家5點時，閒家0～5點需補牌，補牌點數為4～7（4/13）時需補牌，閒家補牌（8～3點）莊家停牌時，莊與閒家贏的機率分別為38/54與9/54，和為7/54。

7. 莊家6點（1/10）時，閒家0～5點需補牌，補牌點數為6～7（2/13）時需補牌，閒家補牌（8～5點）莊家停牌時，莊與閒家贏的機率分別為48/66與12/66，和為6/66；閒家須補牌機率6/10，故玩一百回約贏五次，等於抽頭5%。

 Roulette（輪盤）

一、認識輪盤遊戲

1. 輪盤遊戲與花旗骰皆使用大型桌台，除了投注桌布外尚包括一供滾珠繞行之轉盤，盤中置電動三色（紅、黑及綠）37（0～36）或38個（00及0～36）數字格之槽碟緩速轉動。

2. 莊家操作開彩時，以中指將滾珠按入碟槽後依轉盤轉動之相反方向彈出，俟滾珠減速落入格槽後，以掌壓停轉盤並宣布中獎色碼。

3. 滾珠彈出的力量要夠大，必須繞行碟槽三圈半以上方為有效遊戲。

4. 為區別不同投注者所下之注，每位閒家均有其特定顏色籌碼，可直接向莊家兌換。閒家亦可在自己籌碼上添加一般各種金額籌碼（圖8-7）。

圖8-7　輪盤遊戲使用不同顏色的籌法

二、輪盤遊戲操作

1. 轉盤有電動或手動兩種，持杖的莊家宣布「請下注」後，操作轉盤開始轉動，俟閒家下注告一段落後再宣布「請停止下注」。
2. 轉盤莊家在溝槽中扣入滾珠，以中指朝轉盤旋轉方向之反向彈出，在滾珠繞行入格後用手掌下壓停止轉盤，同時宣布中獎號碼顏色。
3. 莊家置入標示中獎馬克（marker）後，先收取輸家的籌碼再進行贏家賠付，順序從外圍小倍數區開始賠付以迄最高倍數區為止。

三、閒家下注選擇之內容

1. 閒家將籌碼擺置在桌布上自己想下注之區塊位置。
2. 閒家可下注之選擇內容：
 (1)單注（straight up）：擇單一數字。
 (2)分注（split bet）：擇相鄰二數字。
 (3)3件注（trio bet）：選擇0、1 and 2之3號碼接點或00、2 and 3之3號碼接點。
 (4)街注（street bet）：擇一列連續之三個號碼數字。
 (5)四角注（corner bet）：接鄰四個號碼數字之交線處。
 (6)線注（line bet）：押兩街注中線，共下注6號碼數字。
 (7)打注（dozen bet）：下注12個號碼數字，共有三區，1～12，13～24，或25～36。
 (8)欄注（column bet）：下注在桌布上印有2 to 1之處，共有三區，各有12個號碼數字。
 (9)高／低注（low/ high bet共有兩區，1～18（低）或19～36（高），各下注18號碼數字。

(10)紅／黑或奇／偶數注（red/ black or odd/ even）：下注桌布上紅
　　／黑色區，或奇／偶數區，各18號碼數字。

四、輪盤之賠注

視下注位置有不同倍數，一般計算方式為單一注投注號碼數除以36
後再減去1（莊家優勢）為中獎注之倍數，例如：街注為3個號碼，除36後
為12再減1，為11倍；線注為6個號碼，除36後為6再減1，為5倍。

下注限制：1～100元，個人全桌300元。

美式輪盤的下注區與賠付內容如**圖8-8**。

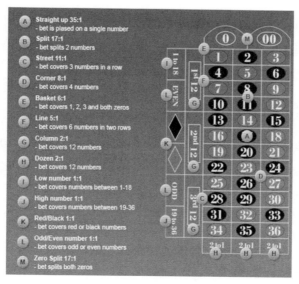

圖8-8　美式輪盤的下注與賠付

◎ Texas Hold'em（德州霍登撲克）

一、德州霍登撲克（簡稱：德州撲克）概述

德州撲克是一種可同時供2～10位遊戲玩家一起參與的通俗撲克遊戲，步調快、規則簡易是流行各國之主因。

在Facebook之遊戲中心內附掛的程式就有多種網路線上賭場提供之社交娛樂軟體，如6 Waves、Krytoi、Zynga等德州撲克遊戲（有些遊戲是入桌攜注有上下金額限制之有限德州撲克）。

(一)無限與有限德州撲克

無限（no-limit）德州撲克桌上任何遊戲玩家皆可以不限金額（all in）的入注與加注。有限德州撲克之遊戲玩家的入注金額則有最大與最小之桌台規定。

(二)德州撲克莊家的工作職責

博弈娛樂場的一般遊戲多是莊家與閒家比輸贏，只有少數遊戲是由莊家提供空間時間與服務而在玩家彼此間比輸贏[7]，德州撲克便是其中之一，遊戲過程中娛樂場莊家負責決定座位順序（以抽牌比大小決定遊戲起始莊家及第一個發牌者位置）、洗牌、發牌、分計籌碼與抽佣。

二、德州撲克遊戲專有名詞

(一)pocket/ hole cards（袋牌／暗牌）

遊戲開始由莊家左手邊的小盲起各閒家發出兩輪暗牌，每位閒家持

有兩張暗牌後，由大盲左手邊閒家開始第一輪叫牌（two cards dealt with face down to each player in the beginning of the game. Also known as 'pocket cards'）。

(二)the flop（3連牌）

第一輪叫牌結束，莊家移除一張牌後發出的連續三張明牌（three cards are dealt with face up on the table）。

(三)the turn（轉牌）

第二輪叫牌結束，莊家移除一張牌後發出的一張明牌（fourth card dealt to the table is called 'the turn'）。

(四)the river（河牌）

第三輪叫牌結束，莊家移除一張牌後發出的一張明牌（fifth card dealt to the table）。

(五)community cards or community boardcards（共用牌）

莊家發出河牌後桌面上共有五張明牌謂之共用牌，由閒家與手上兩張暗牌做組合共用，然後開始進行最後的第四輪叫牌（the five cards on the table are called community cards）。

三、德州撲克遊戲程序與遊戲規則

(一)德州撲克遊戲程序

1.使用一副撲克牌，一個強制性底注必須由遊戲玩家輪流當莊者左手

邊兩位閒家分「小與大盲」先出，其餘玩家則暫不須出底注，從小盲開始，每位在座者皆依序獲得兩張暗牌，謂之「袋牌」。

2.底注之金額，大盲等同於該桌最低叫牌金額，小盲則為其半數，如大盲為20元，小盲則為10元。

3.牌桌中間有五張明牌，謂之「共用牌」，由所有閒家公共使用。

4.德州撲克遊戲玩家皆以手上的兩張暗牌與桌上依序發出五張共用明牌組合成最佳／大值的牌張後比牌定輸贏。

5.遊戲程序由四次下注回合串聯而成。

6.所有叫牌回合過程中所加注之累積籌碼皆放入中間加碼池（pot）。

7.遊戲中每位閒家都可選擇棄牌、叫牌、看牌及加叫。每叫牌回合結束是在除棄牌閒家外，大家都完成跟牌程序。

8.所有未棄牌之閒家皆要依序跟或叫牌。

9.如果棄牌的人陸續增加，最後只剩一人時，則此牌局便算結束，所有累積在加碼池之籌碼便歸此一人所有。

(二)德州撲克遊戲規則

1. check（看牌）：pass the option to act to the next active member〔每輪開叫的閒家如不叫牌的另一種選擇如同不叫（pass）〕。

2. bet（叫牌）：placing an amount of chips into the pot（閒家叫牌時須依其意願置放一定數額籌碼於海底但最低從大盲數額起）。

3. put down（棄牌）：to fold a hand（放棄此回合遊戲時閒家將持有之兩張暗牌交回莊家）。

4. call（跟牌）：to equal or match the last bet amount that has been made（置放等數目前叫牌金額，取得此輪繼續遊戲的資格）。

5. check-raise（跟牌─加叫）：when a player first checks and then

raises in a betting round（閒家完成看牌動作—跟了叫牌call後，再加叫其想增加的金額數目，但須高於大盲數）。

6. raise（加叫）：to increase the amount of a bet that has been made earlier by a player（每輪開叫後，各個閒家再增加的籌碼，如閒家間陸續加叫，則後者加叫數額須為前者的倍數）。

7. tie hands（比牌）：show down〔最後第四輪叫牌後，仍有看牌資格之閒家將持有之暗牌明示於桌面，然後進行比牌（值）決定輸贏〕。

四、德州撲克的裝具

德州撲克的裝具共有四個莊碼套組標示莊家（dealer）、小盲（small blind）、大盲（big blind）與全下（all in）（**圖8-9**）。

圖8-9　德州撲克遊戲過程中的使用裝具

◎ Caribbean Stud Poker（加勒比跑馬／梭哈撲克）

一、加勒比跑馬／梭哈撲克（簡稱：加勒比撲克）遊戲概述

使用一副撲克牌，莊家與遊戲閒家連續各發五張牌，比持有牌值（card value）之大小決定輸贏。

閒家在莊家發牌前先下前注（ante），每人皆發五張牌，莊家的組合為一張明牌四張暗牌，閒家則五張都是明牌。澳門地區賭場為了增加遊戲瞇牌之趣味性，發給閒家的五張都是暗牌。

遊戲者可視自己持牌大小並參考莊家明牌後決定是否再下挑戰注（challenge bet），挑戰注是固定的，為前注金額的兩倍或不下挑戰注認輸（fold）並放棄前注籌碼。

二、加勒比撲克遊戲規則

1. 加挑戰注後，莊家翻開四張暗牌後以比牌的大小決定輸贏。
2. 莊家手中五張持牌必須至少有同時有A及K的組合牌值以上，才具「跑馬資格」（qualified），也就是說有A、K、X、X、X以上的牌值才有挑戰注（bet）之輸贏。意味著必須比牌到挑戰注之輸贏，否則比牌僅止於前注（ante）。
3. 如果莊家手中持牌結果不具跑馬資格，不管閒家拿到什麼牌，在挑戰注部分雙方沒有輸贏，而前注部分永遠是1：1的賠率。
4. 閒家拿到的持牌若為A、K、J、X、X以上牌值時，應毫不考慮的投下挑戰注。

三、加勒比撲克遊戲賠率

(一)前注

永遠是1：1的輸贏，挑戰注賠率則視遊戲者持牌之牌值大小而有不同倍數的金額。

(二)挑戰注：賠率依照閒家的牌值而決定

加勒比撲克遊戲的挑戰注賠率如**表8-5**。

表8-5　加勒比撲克遊戲挑戰注賠率

1	Royal Flush（同花大順）	100：1
2	Straight Flush（同花順、柳丁）	50：1
3	Four of a Kind（4枚、鐵支）	20：1
4	Full House（葫蘆）	7：1
5	Flush（同花）	5：1
6	Straight（順子）	4：1
7	Three of a Kind（3條）	3：1
8	Two Pairs（2對）	2：1
9	Ace/King , Pair（1對）	1：1

四、加勒比撲克遊戲累積大獎

前注下注區前有一個1元角子投幣口，閒家下1元硬幣注後可拉加勒比遊戲連線累積大獎（桌台旁電子跑馬Led燈螢幕顯示金額），依閒家持有牌值決定中獎與否，獎額如賠注表，與莊家的牌值無關（**表8-6**）。

表8-6　1元硬幣下注累積大獎之賠注表

Play's Hand	Payoff
Royal Flush	100% of the Jackpot（獎池所有金額）
Straight Flush	10% of the Jackpot（獎池中10%金額）
Four of a King	$100
Full House	$75
Flush	$50

 Pai Gow Poker（牌九撲克）

一、牌九撲克概述

結合中國傳統的骨牌遊戲「天九牌」及西式「撲克牌」遊戲。工具為一副牌，使用五十二張撲克牌再加上一張幸運鬼牌（Joker），莊家發給每人（含自己）七張牌供排列組合，比牌時分前後兩排，前排兩張，後排五張，牌值前小後大。莊家與各個閒家比牌定輸贏，閒家彼此間並不比牌（圖8-10）。

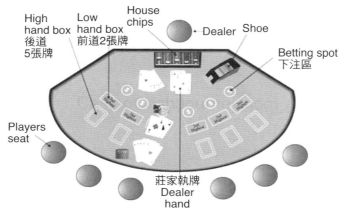

圖8-10　牌九撲克遊戲的桌布與比牌方式

二、牌九撲克遊戲規則

(一)發牌

1. 共使用五十三張牌（一副牌另再加一張王牌Joker）。
2. 每個閒家獲發面朝上（face up）的七張牌，莊家獲發面朝下（face down）的七張牌。這七張牌必須分成前兩張牌及後五張牌兩組。五張牌組牌值必須高於兩張牌組的牌值。
3. 王牌（Joker）可以用來湊成順子（straight）、同花（flush）或同花順（straight flush），不然，就只能當做Ace使用。
4. 因為遊戲閒家只與莊家比牌定輸贏，比牌時前後兩道牌皆勝出才算贏，1：1的賠率，博弈娛樂場抽閒贏5%的佣金。

(二)比牌

1. 閒家的兩張牌組與莊家的兩張牌組比大小，閒家的五張牌組與莊家的五張牌組比大小。
2. 閒家手中的前後兩組牌都高於莊家的兩組牌，則獲得一倍的錢（須扣掉5%的抽頭油水），若兩組牌都低於莊家的牌，便輸掉其注金。
3. 如果閒家只贏其中一組牌，雙方算是平手（push）。
4. 莊閒家持牌等值，不分上下（如莊閒家兩張牌組各有一張Queen及Jack），則由莊家獲勝。
5. 有一張王牌Joker的五張Aces是本遊戲最高牌值的組合。

三、提供紅利之牌九撲克遊戲

(一)提供紅利（bonus）之牌九撲克遊戲

桌布下注區（bet spot）旁有一紅利投注區，類似加勒比撲克挑戰注的獎勵設計，是一種幸運投注的誘餌，本遊戲莊家抽5％油水，幾乎是「百家樂」遊戲的2倍，故以幸運紅利高倍數的賠率來吸引客人（**圖8-11**）。

(二)牌九撲克之紅利賠付表

下注紅利區籌碼的賠付基礎為閒家的七張牌之牌值組合，所以同花大順（royal flush）在幸運紅利牌九遊戲中並非最大的牌值組合，最大的組合為七張連號同花順，次高組合為四張Aces加一張Joker的五張Aces（**表8-7**）。

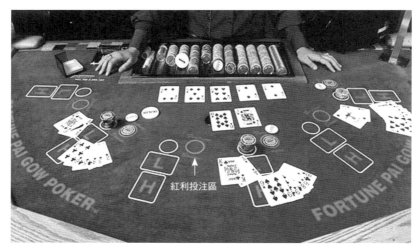

紅利投注區

圖8-11　幸運紅利牌九撲克遊戲桌台

表8-7　牌九撲克下注紅利區的籌碼賠付表

1	Straight	2：1
2	Three of a Kind	3：1
3	Flush	4：1
4	Full House	5：1
5	Four of a Kind	25：1
6	Straight Flush	50：1
7	Royal Flush	150：1
8	Five Aces	400：1（含Joker及4張Aces）
9	Seven Card Straight Flush	1000：1（7張連號同花順）

◎ Tai Sai（骰寶／大小）

一、遊戲概述

　　骰寶遊戲又稱大小（Tai Sai），為廣東人愛玩的博弈遊戲活動之一。

　　操作的道具包括桌布、電動搖骰盅及三粒骰子、停止下注桌鈴與電子開獎告示螢幕（**圖8-12**）。下注區之中獎賠注倍數均直接標示於桌布上，一目了然（**圖8-13**）。

二、遊戲過程

　　莊家比手勢邀請賓客歡迎遊戲並下注，等待下注結束時，拍按響鈴並喊出「請勿再下注」後，開始搖骰，當骰盅停止莊家打開銅盅顯示搖出的骰子點數，須宣告三顆骰子總點數和並按鈕在螢幕上顯示贏家的數字（**圖8-14**）。

　　莊家開寶後先收取輸家賭注，再依據賠率償付贏家賭注。如果賭盅內搖出骰子的點數具爭議性，則莊家可宣布「本局無效」。

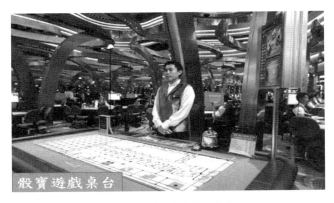

圖8-12　莊家與骰寶遊戲桌台

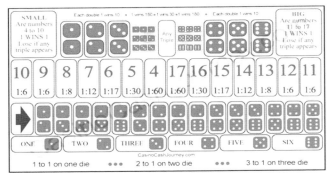

圖8-13　骰寶遊戲操作道具英文桌布

圖8-14　莊家開寶後宣告三顆骰子總點數

三、遊戲規則

1. 三顆骰子點數和為11～17時為大（big）；點數和4～10時為小
 （small），賠注定為1：1（大或小出現機率為0.4375）。
2. 三顆骰子點數全同（triple），俗稱「豹子」，如果都是1點，稱作
 1豹，賠注定為1：150（出現機率1/180）。如選擇1～6全豹任一，
 稱作全圍（any triple），賠注定為1：24（出現機率1/30）。
3. 三顆骰子總點數和為4～17任一數字，則視出現機率定各種賠率，
 共通原則就是莊家獲得既定的優勢（**表8-8**）。

表8-8 骰寶遊戲的賠率與莊家優勢

下注	閒家勝出方法	賠率（澳門／外國）	出現機會	期望值	莊家優勢
大	總點數為：11至17 遇圍骰莊家通吃	1賠1	48.61%	-0.0278	2.78%
小	總點數為：4至10 遇圍骰莊家通吃	1賠1	48.61%	-0.0278	2.78%
兩顆骰子	猜中兩顆骰子的組合 共有15種組合，如出現1和2勝	1賠5	13.89%	-0.1667	16.67%
雙骰	兩顆或以上點數相同，並為指定之點數（如最少兩顆骰為1）	1賠8／1賠10	7.41%	-0.3333／-0.1852	33.33%／18.52%
圍骰	點數全同，並為指定之點數（如三顆骰皆為1，稱圍1，亦俗稱「1豹子」）	1賠150／1賠180	0.463%	-0.3009／-0.162	30.09%／16.2%
全圍	圍1至圍6任何一種	1賠24／1賠30	2.78%	-3056／-0.1389	30.56%／13.89%

◎ Money Wheel（幸運輪）

一、遊戲概述

　　玩法簡單，又名Big Six（有6種倍數賠率可選），木製轉輪，直徑約180公分（6呎），分為9個部分，每部分再分為6格，故共有54個大鐵釘分隔的格子。格子上方有一個馬口鐵皮片，當幸運輪轉動時，會發出「叮、叮、叮、叮」的聲音，當轉輪逐漸停下，皮片會停在一個格子中，格子內鈔票面額圖案即為中獎彩金（**圖8-15**）。

　　幸運輪之格子分配為23個1元格子，15個2元格子，8個5元格子，4個10元格子，2個20元格子，1個Joker（45元）及1個賭場logo圖案（45元）。籌碼下注在印製有鈔票圖案的桌面上，賠注金額倍數如下注鈔票圖案面額，如下2元在10元面額鈔票圖案上，中獎彩金為20元，下在Joker或賭場logo圖案上則獲得45倍賠注。賭場優勢：1元為14.8%，2元為16.7%，5元為11.1%，10元為18.5%，20元為22.2%，Joker為24%（**圖8-16**）。

圖8-15　幸運輪莊家、桌台與轉輪

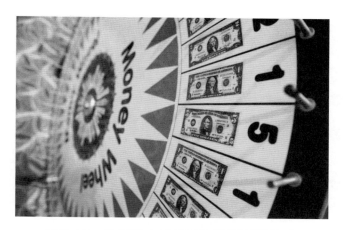

圖8-16　幸運輪之格子不同面額鈔票圖案

二、投注說明

1.選個號碼下注，想下多少就下多少。

2.莊家開始轉輪，指針停在那裡，那個號碼就勝出。

3.下注鈔票區既定賠率：1元1：1；2元2：1；5元5：1；10元10：1；
20元20：1；Joker區40：1；Foxwoods區40：1。

◎ Crabs or Dice（雙骰子／花旗骰）

一、認識花旗骰

(一)雙骰子桌台之莊家群組

花旗骰桌共有四位娛樂場之莊家，分別為負責收付籌碼的兩位莊家
（dealer 1 & 2），一位執拐杖收骰子莊家（stickperson）及一位坐在圓板

凳上負責監看遊戲操作的莊家（boxperson），執行遊戲操作之莊家一般有三人（包括執長曲棍主持人及兩位站內側之莊家）。每張骰桌都配置四位莊家一組，輪替執勤，其中一位休息（**圖8-17**）。

莊家群組成員工作職責說明如下：

1.骰桌內側兩位站立莊家職責：
 (1)以精靈（puck）標示設定點。
 (2)收取及償付輸贏籌碼。
 (3)鼓動客人下注及說明如何下注。
 (4)提供兌換籌碼等顧客服務。

2.執棍人（stickperson）之職責：
 (1)掌控遊戲操作與速度，收取骰子與召請擲骰人。
 (2)宣告「請擲骰」並觀察滾動之骰子。
 (3)骰子完全停定後宣告「雙骰子的點數」。
 (4)首要職責為確保擲骰客人依照賭場作業規定抓（握）及擲出雙骰子。

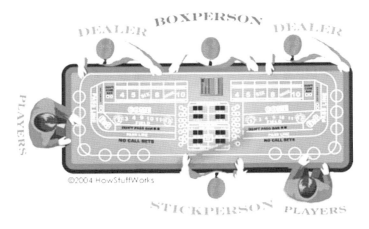

圖8-17　花旗骰桌之莊家位置

(5)賠付賭桌中間下注機率區之籌碼。

(二)花旗骰點數出現之機率與桌布

◆ 花旗骰點數

花旗骰使用兩個骰子，出現的點數介於2～12間，出現7的機率占1/6，出現2或12的機率最低，各為1/36，莊家以點數出現的機率及娛樂場製訂的遊戲賠率操作莊家優勢，譬如押注在「倍區」（field），閒家贏的機率是4/9，莊家贏的機率是5/9，但只賠1倍左右，押注在「號角區」（horn）的12，閒家贏的機率是1/36，但只贏31倍籌碼（**圖8-18**）。

◆ 花旗骰桌布

花旗骰是美國人喜歡的娛樂場遊戲之一，是很多人心目中輸贏快很過癮的遊戲，東方娛樂場大廳內較少設置，下注與賠率對初學者來說有些

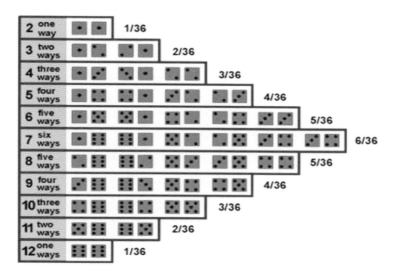

圖8-18　花旗骰點數出現之機率

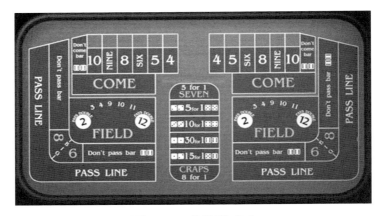

圖8-19　花旗骰桌布

複雜，尤其是桌布上的投注區，除了阿拉伯數字外都是英文（**圖8-19**）。

二、遊戲操作

骰子擲出前，賭注可以押在骰子桌上的各種位置，這是客人最喜歡的。

(一)出手擲（come out roll）

1.骰子的第一次擲稱為「出手擲」。

2.出手擲如是7或11（機率2/9）則押過關區（pass line bet）籌碼贏；而出手擲是2（蛇眼，snake eyes）、3（交叉眼）或12（格子車，box cars）（機率1/9），則押過關區籌碼輸，點數為2、3押不過關區（don't pass）籌碼贏，點數12為平手。

3.押「過關區」及押「不過關區」籌碼為出手擲之前所下的賭金。

4.如果出手擲的點數為4、5、6、8、9或10（機率6/9），則該點數成為「設定點」（the point），這輪結束前不可再下籌碼於過關或不

過關區 。

5. 「過關區」籌碼不能撤出，直到骰子點數擲出7（輸）或設定點
（贏）。

(二)設定點

1. 以puck（圓形塑膠標誌），置於不來區（don't come）標為關
（off），顯示設定點標為開（on），也就是對應4、5、（SIX）
六、8、九（NINE）或10的號碼格上。

2. 要想結束這輪擲骰子並決出押過關賭注輸贏，擲骰子的人必須在
出手擲之後擲出設定點（4機率1/12，5機率1/9，6機率5/36，7機率
1/6）或7，擲不出設定點不算贏，擲不出7不算輸。

3. 因為輸贏未定的押過關賭注不能撤出，所以在擲出設定點或7之前
無法決定押過關賭注的輸贏，押過關賭注按1：1賠率支付。

4. 不同於押過關的是，押不過關未決出（擲出7或設定點之前）的賭
注可以撤出或減少。

(三)押注規則

◆押「不過關」

如出手擲是7或11（機率2/9），則所有押不過關為輸。如果出手擲為
12，則視為平手。如果出手擲的點數為4、5、6、8、9或10，則該點成為
設定點。設定點確立後，如擲骰者在擲出設定點前擲出7（機率1/6），則
押不過關贏。如擲骰者在擲出7之前擲出設定點，則押不過關輸，賭注賠
率1：1。

◆押「來」（come）

押來是在出手擲設立設定點後，因為puck為on，不能再下賭注在過

關區與不過關區，故供為另一個選擇。押來區與押過關區的規則基本相同，押來是在下一擲出現7或11點（機率2/9）時算贏，出現2、3或12（機率1/9）算輸，如果出現4、5、6、8、9或10點時，該點數就變成「來點」，此時，莊家會將來區籌碼從移動到所擲出的「來點」：「4、5、6、8、9或10」旁邊的格子內。如果擲骰者在擲出7之前再次擲出來點，則押來算贏，賠率1：1。押來賭金在擲出來點（贏）或7（輸）之前不能動，必須在擲出來點或7才能結束。

◆押「不來」（don't come）

等同於押不過關區，在出手擲確定設定點後，押注在「不來」條上。擲骰者下次擲2或3時押不來算贏，擲出7或11時押不來算輸。如果擲出12算平手。如果擲出的是4、5、6、8、9或10則該點成為來點。莊家會將押不來籌碼由押不來條域移至最左上角有對應來點：4、5、6、8、9或10的條格中。來點確立後，押不來在出7的時候贏1倍，擲出來點時輸，押不來的賭金在未決出前可以撤出。

◆押「倍」（field）

押注籌碼在擲骰前放在「倍」的條格內，賭下次擲出點為2、3、4、9、10、11或12（機率4/9），如果擲出5、6、7、8（機率5/9）則押倍輸。如果擲出的是3、4、9、10或11（機率3.5/9），押倍贏1：1。

如果擲出2（機率0.25/9）或擲出12（機率0.25/9），則押倍贏2：1。

◆押「特6」（Big6）及「特8」（Big8）

押特6即是賭6（機率5/36）會在出7（機率6/36）之前擲出，押特8即是賭8（機率5/36）會在出7（機率6/36）之前擲出，皆賠1：1，押特6及特8在擲出7之前先出6或8算贏，未完成時可撤出籌碼。

◆押「置」（place）

押置贏，賭4、5、6、8、9或10會在7前先出。押置籌碼放在對應號碼「4、5、6、8、9或10」正下方未標注的條上。押置贏的賠率如下：先出6或8時7：6；先出5或9時7：5；先出4或10時9：5。

押置輸，賭7會在4、5、6、8、9或10之前先出。押置輸的籌碼放在對應號碼「4、5、6、8、9或10」正上方未標注的條上。押置輸的賠率如下：6及8時4：5；5及9時5：8；4及10為5：11。

◆押買（buy）與押不買（don't buy）

押買乃是賭4、5、6、8、9或10會在7之前先出。押買的籌碼放在對應號碼「4、5、6、8、9、10」的標有「買」的格子內。玩家贏錢時須付5%的喫紅佣金。押買贏時依實際倍率給付，6及8點時6：5；5及9點時3：2；4及10點時2：1。

押不買乃是賭7會在4、5、6、8、9、10點之前出。籌碼放在最上條區（標示「下注」）對應4、5、6、8、9、10點的位置。贏錢時須付5%的喫紅佣金。押不買贏時依實際倍率給付：6及8點時5：6；5及9點時2：3；4及10點時1：2，未完成的押不買賭金可以撤出。

◆押7點（seven）與押隨意（any craps）

押7點是押下次骰子會出7（機率1/6）。賭注押在標示「賭7點」區的位置，出7時贏4倍，莊家優勢為不出7（機率5/6）。

押隨意乃是賭下次骰子出2、3或12（機率1/9），押在標示「隨意」的區域上。出現2、3或12時贏7倍，莊家優勢為不出2、3、12（機率8/9）。

◆押號角（horn）

押號角乃是擲一次骰的押注，賭下次骰子出2、3、11或12，籌碼押

在右邊有兩個骰子圖案的方格內。

可在加起來為2、3、11或12的任一骰子圖樣押注區下注，每個押注方格內都很清楚地注明賠率。例如：如果在2（機率1/36）的方格內下注1美元且贏了，可獲得31：1的賠率，即是贏31美元。

◆ 押難（hard way）

押難乃是賭在擲出7以前擲出總和為4、6、8、10的對子（2+2、3+3、4+4或5+5）。賭注押在顯示有2個骰子圖形的格子上。

擲出2個相同號的骰子視為「困難」因而得名。例如擲出4+4時稱為「困難8」，而5+3或6+2則為「容易8」。

押難出4及10時賠7：1；出6及8時賠9：1；如果在擲出「難」之前先擲出「易」，則算輸。未完成的押難賭金可以撤出。

註　釋

❶ 缺大牌對莊家有利，莊16點以下須強制補牌。

❷ 黃色PVC材質，洗牌完成交由任一位閒家切牌，發到此張時出示後置於桌面籌碼盒旁右邊。

❸ 換另外一位發牌員接手後續的遊戲操作。

❹ 閒家有時一人玩兩注。

❺ 補牌的牌張橫置表示自動停牌。

❻ 或採用閒家下注在莊家贏，當莊6點且贏，只獲賠一半籌碼。

❼ 中式麻將是一種，還有一些競賽遊戲（tournaments）也不與莊家對弈。

參考文獻

楊知義、賴宏昇（2019）。《渡假村開發與營運管理》。台北：揚智文化事業股份有限公司。

董健華、賴宏昇、楊知義（2014）。〈馬祖離島博弈公投之研究〉。《中國地方自治》，67(10)，37-54。

賴宏昇（2010）。《博奕產業發展——亞太地區的發展與影響》。譯自 *Casino Industry in Asia Pacific: Development, Operation, and Impact*.徐惠群主編，Helen Breen等13位學者撰述。台北：揚智文化事業股份有限公司。

賴宏昇、楊知義（2014）。〈亞洲區博弈業之比較研究〉。《觀光旅遊研究學刊》，9(1)，73-82。

藍苑滋、鄭建瑋、楊知義（2007）。〈公益彩券消費者購買動機在性別間及性別內差異之研究〉。《挑戰2007亞洲地區觀光旅遊發展及新趨勢學術研討會》。桃園：銘傳大學。

Anderson, G. C. (1994). *Estimating the economic impact of Indian casino gambling: A case study of the Fort McDowell Reservation*. The 9th Annual Conference on Gambling and Risk Taking, LV, NV.

Archer B. & Fletcher, J. (1996). The Economic Impact of Tourism in The Seychelles. *Annals of Tourism Research, 23*(1), 32-47.

Australian Institute for Gambling Research (1999). *Australian Gambling Comparative History and Analysis*. Melbourne: Victorian Casino and Gaming Authority.

Back, Ki-Joon (2004). *The Korean Casino Impact Study: Longitudinal Study of Residents' Perceptions of Casino Development by Using Multi-group Analysis*. Kansas State University.

Eade, H. Vincent & Eade, H. Raymond (1997). *Introduction to the Casino Entertainment Industry*. Prentice-Hall, Inc. NJ.

Eadington, W. R. & Collins, P. (2007). Managing the Social Costs Associated with Casinos: Destination Resorts in Comparison to Other Types of Casino-Style. *Gaming, International Conference on Gaming Industry and Public Welfare*.

Garrett, A. Thomas (2003). *Casino Gambling in America and Its Economic Impact*. Federal Reserve Bank of St. Louis.

Garrett, A. Thomas (2004). Casino Gaming and Local Employment Trends. *Federal Reserve Bank of St. Louis Review, 86*(1), 9-22.

Hsu, H. C. (2000). Residents' support for legalized gaming and perceived impacts of river-boat casinos: changes in five years. *Journal of Travel Research, Vol.38*, 390-395.

Hsu, H. C. (2006). *Casino Industry in Asia Pacific*. New York: The Haworth Hospitality Press.

Janes, L. P. & Collison, Jim (2004). Community Leader Perceptions of the Social and Economic Impacts of Indian Gaming. *UNLV Gaming Research & Review Journal, 8*(1), 13-28.

Kilby, J., Fox, J., & Lucas, A. F. (2005). *Casino Operations Management* (2nd ed.). New Jersey: John Wiley & Sons, Inc..

Las Vegas Convention and Visitors Authority (2008). *Historical Las Vegas Visitor Statistics*. Las Vegas: Las Vegas Convention and Visitors Authority.

Las Vegas Convention and Visitors Authority (2009). *Las Vegas Year-to-Date Executive Summary*. Las Vegas: Las Vegas Convention and Visitors Authority.

Lee, Choong-Ki & Kwon, Kyung-Sang (1997). The economic impact of the casino industry in South Korea. *Journal of Travel Research, Vol.57*, 52-58.

Lee, Choong-Ki & Back, Ki-Joon (2003). Pre- and post-casino impact of residents' perception. *Annals of Tourism Research, 30*(4), 868-885.

Lee, Choong-Ki, Lee, Y., Bernhard, B. J., & Yoon, Y. (2006). Segmenting casino gamblers by motivation: A cluster analysis of Korean gambler. *Tourism Management, Vol.27*, 856-866.

Meyer-Arendt, J. K. & Hartmann, R. (1998). *Casino Gambling in America: Origins, Trends, and Impacts*. (Edited from Edington, R. W. et al., 19 authors' papers), New York: Cognizant Communication Corporation.

Nickerson P. Norma (1995). Tourism and Gambling Content Analysis. *Annals of Tourism Research, 22*(1), 53-56.

Roberts, Chris & Hashimoto Kathryn (2010). *Casinos Organization & Culture*. Pearson Education, Inc.

Rudd, P. D. and Marshall, H. L. (2000). *Introduction to Casino and Gaming Operations* (2nd ed.). Prentice-Hall Inc., NJ.

Smeral, Egon (1998). Economic Aspects of Casino Gaming in Austria. *Journal of Travel Research, Vol.36*, 33-39.

Sr, V. M. & Croes, R. R. (2003). Growth, Development and Tourism in a Small Economy: Evidence from Aruba. *International Journal of Tourism Research, Vol. 5*, 315-330.

Walker, J. G., Hinch, D. T., & Weighill, J. A. (2005). Inter-and Intra-Gender Similarities and Differences in Motivations for Casino Gambling. *Leisure Sciences, Vol.27*, 111-130.

參考媒體

王陵知（2007）。〈亞洲面臨賭博旋風各國紛設賭場政府開放賭業前應慎思社會成本代價〉。《大紀元經濟新聞》。

邱莉燕（2011）。〈觀光人次突破600萬非夢事〉。《遠見雜誌》，295期。

林美姿（2005）。〈澳門「賭」出新未來〉。《遠見雜誌》，235期，頁130-132。

姜遠珍（2004）。〈南韓為招攬外國遊客將在漢城釜山開設三賭場〉。《大紀元報經濟新聞》。

游常山（2007）。〈新加坡的新契機／之一 解禁賭場 把國家禁忌變國家競爭力〉。《遠見雜誌》，249期，頁82-86。

國家圖書館出版品預行編目（CIP）資料

博弈活動概論 / 楊知義, 賴宏昇著. --初版. --
　　新北市：揚智文化, 2020.03
　　　面；　　公分

　　ISBN 978-986-298-338-6（平裝）

　　1.賭博　2.娛樂業

998　　　　　　　　　　　　　　　　109001403

博彩娛樂叢書

博弈活動概論

作　　　者 / 楊知義、賴宏昇
出 版 者 / 揚智文化事業股份有限公司
發 行 人 / 葉忠賢
總 編 輯 / 閻富萍
特約執編 / 鄭美珠
地　　　址 / 22204 新北市深坑區北深路三段 258 號 8 樓
電　　　話 / (02)8662-6826
傳　　　真 / (02)2664-7633
網　　　址 / http://www.ycrc.com.tw
　E-mail / service@ycrc.com.tw
　I S B N / 978-986-298-338-6
初版一刷 / 2020 年 3 月
定　　　價 / 新台幣 300 元